色鉛筆

糖果色小夥伴
大集合

橘子 / ORANGE ◎著

手繪 Q 萌小動物

從可愛造型入手學色鉛筆百變技法

畫出最輕柔、最愉悅的
色影與軟Q萌造型……

自由‧輕鬆，發現你的藝術潛力！

　　色鉛筆是一種非常容易入手的藝術媒材，幾乎每個人小時候都有接觸過。對我來說，色鉛筆不僅僅是一種繪畫媒介，更能夠用它來表達情感和思想。每當拿起色鉛筆時，我會感到非常輕鬆和自由，因為我可以在畫紙上盡情表達自己的創意和想法。

　　我堅信，藝術是一種可以讓人與人聯繫和交流的語言。無論你來自哪個國家或文化背景，它都可以成為一種通用的語言，讓人們彼此理解和感受到對方的情感。因此，我希望這本書能為你帶來輕鬆、愉悅的心情，讓你在忙碌的生活中得到一點放鬆和舒適，同時也能夠將這種愉悅和歡樂分享給他人。

　　最後，我想鼓勵大家用色鉛筆來創作自己的作品。無關你的年齡和背景，當你開始創作自己的作品時，我相信，你都可以從中發掘出自己的創意和藝術潛力，並且會感受到一種前所未有的自豪和成就感。

　　最後的最後，希望你能夠喜歡本書中的作品，並且享受創作的樂趣。

橘子

2023.3

目錄 CONTENTS

PART 1 漫遊色鉛筆的世界

PART 2 萌度爆表的小生物

PART 3

彩繪繽紛夢幻感

目錄 CONTENS

PART 4 食物小夥伴嘉年華

PART 5 超愛！朦朦感小物

PART

1

漫遊色鉛筆
的世界

創作時的靈魂伴侶

色鉛筆的獨特性

當你開始嘗試使用不同種類的色鉛筆時，你會發現它們各有各的獨特性。

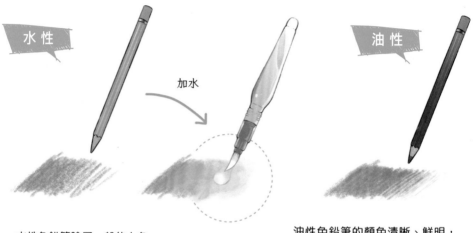

水性

油性

加水

水性色鉛筆除了一般的上色，加水後還能營造出水彩質感。

油性色鉛筆的顏色清晰、鮮明，重疊後，色彩會呈現出層次感，讓你的作品更具立體感。

筆尖角度與上色效果

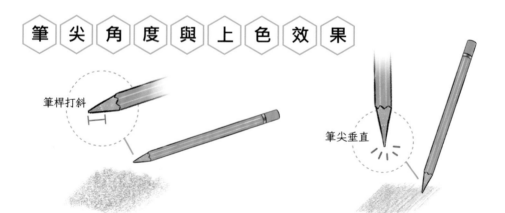

筆桿打斜

筆尖垂直

想要快速填滿畫面，可以將筆桿打斜，並橫向使用筆尖範圍著色。缺點是會讓紙紋更明顯，失去細緻感。

想追求細節精細，可以將筆尖垂直上色。筆尖越尖，畫出來的質感越細緻，但相對的需要花費較多的時間和精力。

紙 張 與 質 感

練習時，選用影印紙是 OK 的，但正式創作時要用好一點的紙，最好挑選紋路細緻的紙。使用厚一點且紋路細緻的紙來創作，作品會更有質感。

圖畫紙

紋路略微明顯。使用較尖的筆尖上色，還是能畫出細緻的質感。

彩鉛專用紙

幾乎看不到紋路，但容易留下筆觸痕跡。需要輕輕上色，才能表現出細緻的紋理。

細紋水彩紙

紋路略粗。乾筆畫時紋路明顯，適合加水，營造出水彩質感。

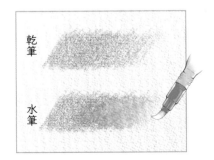

乾筆

水筆

色紙

畫特殊場景時，用有顏色的色紙來畫，能增加畫面的趣味性。

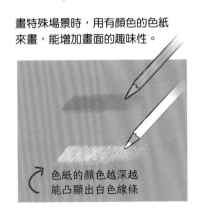

色紙的顏色越深越能凸顯出白色線條

創作時的輔助工具

削 鉛 筆 機

想要隨時保持筆尖銳利，維持作品的精緻度，削鉛筆機不能少。一旦發現筆尖鈍了，就要立即削尖。

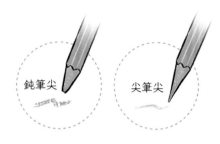

鈍筆尖　　尖筆尖

手搖式

有可調式多段筆尖選擇鈕，可以依自己的需求，選擇筆尖尖銳程度。

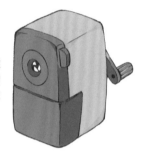

攜帶式

不占空間，隨時可以使用，缺點是只能夠削出單一種筆尖。

橡 皮 擦　硬度不同，擦拭出來的效果也不同。

普通橡皮擦

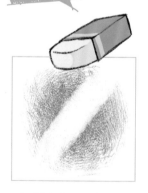

可輕鬆擦除大面積，但無法擦出細緻線條。

軟橡皮擦

可沾黏作品上多餘的粉末，淡化色鉛筆線條。

電動橡皮擦

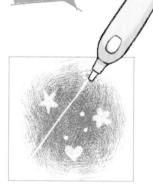

可擦拭出各種形狀的線條，修飾小地方也很方便，超推。

中 性 筆 飽和度高、線條細、顏色選擇多，與色鉛筆做搭配，可以增加畫面豐富度及層次。

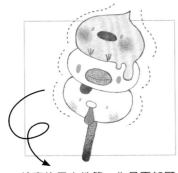

輪廓使用中性筆，作品更加顯眼。

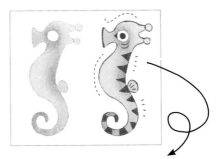

海馬輪廓及三角紋路使用中性筆。

高 光 筆 筆頭細，是點綴畫面，以及立可白難以取代的好工具。能畫出各種細緻圖案，讓畫面更閃亮。例如：畫各式線條、星光和白色邊框。

白色顏料

葉脈線條

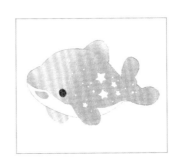

 壓 線 筆

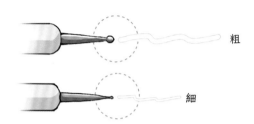

一般文具店就能買到。筆桿兩端是一粗、一細的圓球，多用在紙張上壓線。只要在空白紙上壓畫線條，再用色鉛筆著色，就可以營造出線條留白效果。

粗

細

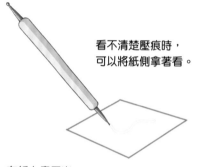

看不清楚壓痕時，可以將紙側拿著看。

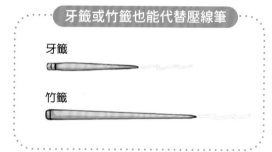

牙籤或竹籤也能代替壓線筆

牙籤

竹籤

1 在紙上畫壓出想要的形狀。

使用方式

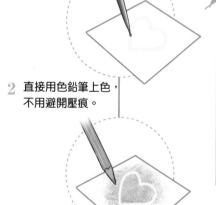

2 直接用色鉛筆上色，不用避開壓痕。

壓痕的線條在著色後會顯現出來，是留白效果的一種。

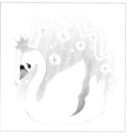

天鵝背景中的波浪線條

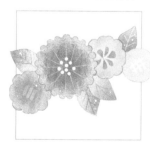

花朵中間的放射狀線條

水 筆

筆管可裝水，便於攜帶。將裝了水的水筆，直接使用在色鉛筆著色的部分，可以產生水彩效果，增加畫面的層次感。

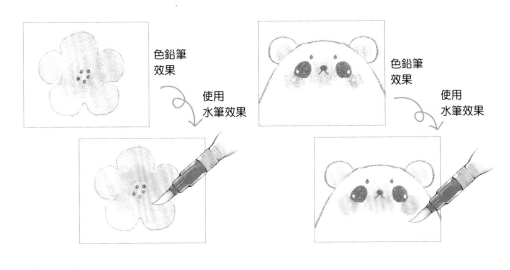

色鉛筆
效果

使用
水筆效果

色鉛筆
效果

使用
水筆效果

刀 片　用於刮下色鉛筆的粉末。

背景使用粉末塗抹技法

刮下的粉末用手指或衛生紙、
棉花棒沾取，塗抹在紙上後，
能營造出粉嫩、柔和感。

拓 印 用 模 板

將卡紙割出形狀，便可利用它輕易畫出工整的圖案。想要製作重複的圖案也很方便。

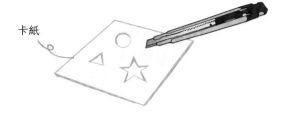

卡紙

直接用色鉛筆或粉末塗抹在模板上。

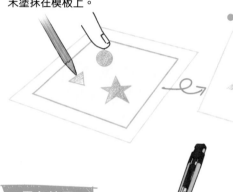

● 圖案工整清晰 ● 重複製作同一個圖案

疊色效果

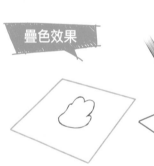

1　準備好模板並刮出色鉛筆粉末。

2　運用模板，使用手指或衛生紙，在紙上塗抹上粉末。

3　一個上了色的圖案就完成了。

4　將同一個模板轉個角度，壓在已上色完成的圖案上，塗抹上不同顏色。

5　兩個圖案中間的顏色交疊在一起了。

紙 膠 帶

紙膠帶黏性弱，適合用來遮擋，
方便製作各式圖案以及美化邊緣。

製作圖案

1　割出不同形狀的紙膠
帶，黏貼在紙上。

2　用色鉛筆直接上色。

3　取下紙膠帶，無邊線
的圖案即完成。

美化邊緣

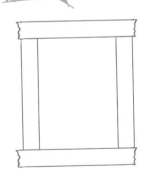

1　先將預計繪製圖案空間
的四邊，貼上紙膠帶。

2　在紙膠帶圍起的範圍內
作畫，畫到紙膠帶也沒
關係。

3　取下紙膠帶，就完成一
幅邊緣整齊的作品了。

常用必學技法

塗 色 這 樣 畫

平塗

色鉛筆最常用技法之一。使用相同方向的線條,均勻的塗色,線條之間沒有縫隙,進而構成平塗色塊。

疊色

在上過顏色的部分重複上色,繪製出較深的色層。可藉此表現色彩的濃淡、明暗或是疊加出新的色彩。

凹痕

使用壓線筆畫出紋路,再塗上顏色後,會顯現白色凹痕。

排線

使用相同方向的線條,迅速將顏色塗滿,筆觸明顯。

亂圈

筆尖在紙上用亂繞圈圈的方式填滿畫面。

點描

在畫面裡分散且平均的點出短線,多用於畫衣服紋路。

揉擦

使用橡皮擦擦出圖案，就會產生柔和的留白效果；使用棒狀的橡皮擦可以擦出更多細節。

粉末

利用刮下來的色鉛筆粉末上色，除了可呈現柔和的質感，也會稍微淡化色彩。

留白

把要留白的部分先用色鉛筆框起來，再將外圍部分填滿。跟揉擦不同，留白邊緣是清晰的。

高光

若利用高光筆畫出亮點，可以增添作品的明亮度和立體感。

水溶

使用水彩筆沾水（或是用水筆）溶解色鉛筆的顏料，表現出水彩質感。

遮擋

先用紙膠帶圍出一個範圍，然後在其中上色，做出無邊線但邊緣整齊的效果。

漸層這樣畫

漸層是本書中使用最多的技法，也是彩色鉛筆技法中最實用的。學會漸層技法，你將知道顏色如何由淺到深或由深到淺、怎樣控制力道緊密連接後續色彩，以及提升畫面質感喔！

單色漸層　單色漸層可以使用同一支色鉛筆來完成，技巧在於控制下筆的力道，下筆越重，色彩就越深。建議練習將顏色重複輕輕加疊多次，來掌握這個技巧。

━━━━━◖ 使用同一支色鉛筆

1 下筆由重到輕（如果習慣輕到重也是可以的）。

2 重複步驟 1，在顏色上再畫上一層。

└─────────┘
後半段線條依舊稀疏且色淺

3 繼續重複步驟 1，填滿線條間的縫隙。

力道輕輕的多加幾筆細線，填滿縫隙。

4 最後再檢查還有沒有縫隙，有的話繼續填滿。

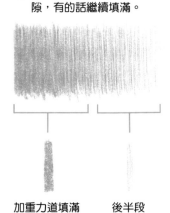

└────┘　　└────┘
加重力道填滿　　後半段
前端部分　　　　輕輕塗色

★同一支筆因力道不同，顏色會產生深淺。

同一方向加疊不同色彩的漸層色，混合出另一種顏色。

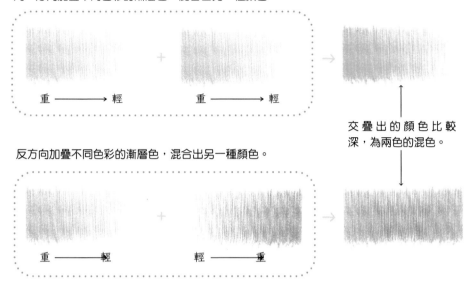

重 ⟶ 輕　　　　　重 ⟶ 輕

交疊出的顏色比較
深，為兩色的混色。

反方向加疊不同色彩的漸層色，混合出另一種顏色。

重 ⟶ 輕　　　　　輕 ⟶ 重

多色漸層 使用兩種或以上的顏色，塗出深淺變化。這個技法需要
多一些耐心，一步步混色，達到想要的效果。

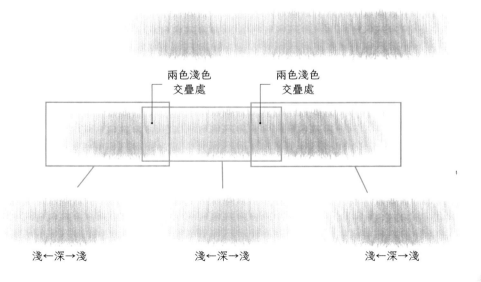

兩色淺色
交疊處

兩色淺色
交疊處

淺←深→淺　　　　　淺←深→淺　　　　　淺←深→淺

疊色這樣畫

兩色以上交疊在一起的技法。

交疊結構

下筆力道輕，才能
與下層顏色交疊出
新顏色。

同色系交疊產生
較深沉的顏色

不同色系交疊
有混色效果

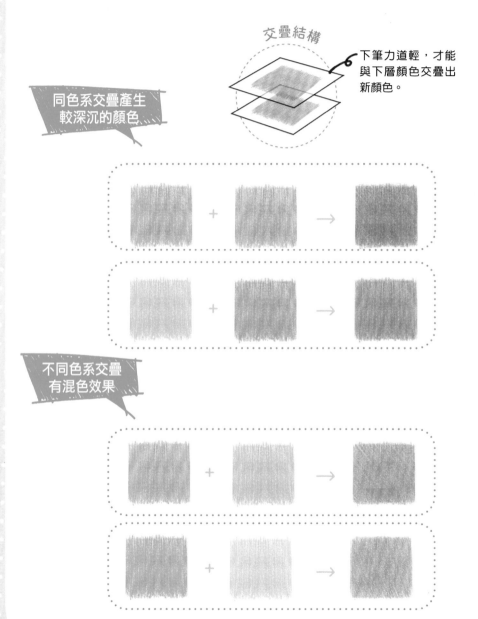

★如果你的色鉛筆顏色不多，可以使用疊色技
　法，混色（產生新顏色）到你要的顏色。

作品完美的關鍵

繪 製 美 圖 的 原 則

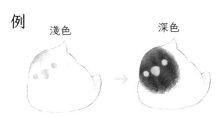

例　淺色　　　深色

上色時，淺色系先塗，再塗深色系。

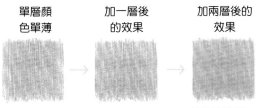

漂亮色塊需輕塗
多次交疊

♥ 輕輕重複上色多次，讓顏色交疊後變深，才能
　塗出漂亮色塊，千萬別因貪快而下筆力道重。

使用不同方向線條加疊

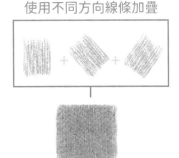

看得出左右交疊的
痕跡

單層顏
色單薄　　　加一層後
　　　　　的效果　　　加兩層後的
　　　　　　　　　　效果

線條密度高

貪快用力畫的話，顏色會深淺不一，不
僅粗糙沒質感，也很難再加疊其他顏色。

✖ 嚴禁用力塗色

♥ 正式作畫前，建議先在別的紙
　上試畫顏色，並確認下筆力道
　輕重得出來的效果。

♥ 高光筆、立可白等，也必須先
　在紙上確認出水是否通暢喔！

PART

2

萌度爆表的
小生物

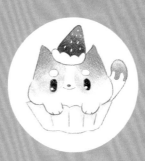

畫圓滾滾的小生物

一開始，先練習用圓形結構來畫各種小生物吧！

麻　糬　狀　小　生　物

輪廓線越
淺越好。

輕輕畫出圓形輪廓（不需要
正圓，只要看起來胖胖的就
好）。

顏色不小心畫太深，
可以用橡皮擦擦淡。

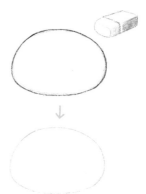

單色漸層上色

輪廓線和身體用同一顏色，例如：
身體顏色是藍色，輪廓線就用藍色。

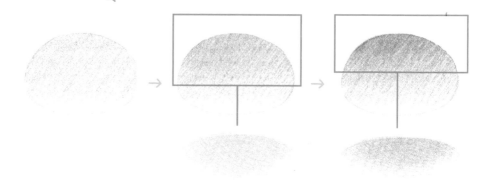

1　淺淺畫一層單色底色
（不要畫到底部）。

2　上半部加疊一層同色的
淺色漸層。

3　頂端部分再加疊一層同
色的深色漸層。

可用高光筆畫出亮點

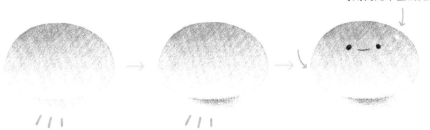

4 同一顏色在底部加上
　淺色陰影。

5 用較重的力道加疊上
　同一顏色，加強輪廓
　邊緣。

6 畫上眼睛和嘴巴，可
　愛但不明的生物就完
　成了。

疊加不同色漸層

1 使用上面教畫的藍色
　球體。

2 選一個相近的顏色做
　漸層的加疊。

3 整體完成後，看起來
　更有層次、色彩加更
　飽和。

加上耳朵變身小動物

1 畫上小耳朵輪廓。

2 塗上顏色，短耳
　小動物完成。

★長耳朵就變成兔
　子了。

你已經漸漸掌握到漸層技法了吧？現在，就來繼續改造一下麻糬生物吧！

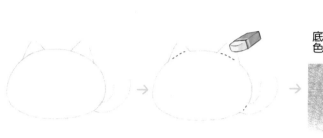

底色　第二層色

1 畫一個圓形，再加上耳朵和尾巴。

2 擦掉多餘的線條。

3 用雙色漸層法上色（技法見p.19）。

4 加上眼睛、嘴巴和亮點，Q嫩雙色漸層麻糬貓完成。也可以再加上陰影。

毛毛麻糬貓

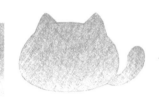

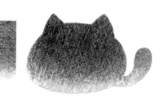

1 先畫身體輪廓。

2 漸層法塗上淺色底色。

3 用雙色漸層法上色（技法見p.19）。

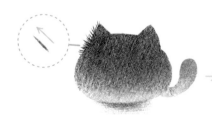

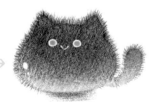

4 邊緣加上毛茸茸感線條。

5 加上眼睛、嘴巴和亮點，可愛毛茸茸小黑貓完成。

圓圓雙眼

立可白畫眼白

↓

中性筆畫眼珠

畫 Q 萌萌小生物

為了讓大家能看清楚示範，範例中的輪廓線都畫得比較深。
大家自己畫的時候，則是要輕輕畫 淺色輪廓 線唷！

不 倒 翁 鳥 兒

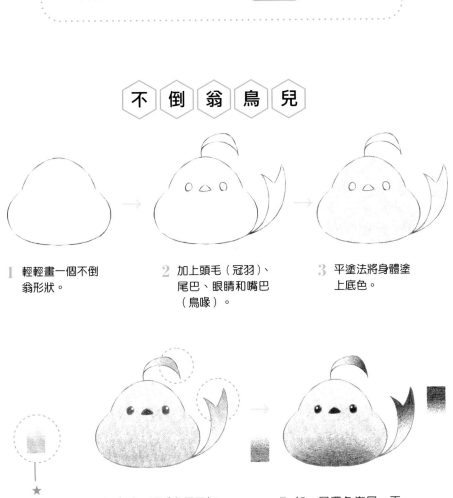

1 輕輕畫一個不倒
　翁形狀。

2 加上頭毛（冠羽）、
　尾巴、眼睛和嘴巴
　（鳥喙）。

3 平塗法將身體塗
　上底色。

★
表示目前
使用的顏色

4 身體、頭毛和尾巴加
　一層淺色漸層；將眼
　睛和嘴巴先上一層顏
　色，以及加上亮點。

5 加一層深色漸層，再
　將眼睛和嘴巴顏色加
　深就完成了。

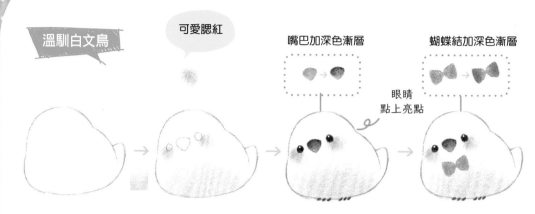

溫馴白文鳥

可愛腮紅

嘴巴加深色漸層

蝴蝶結加深色漸層

眼睛
點上亮點

1　畫一個胖胖的
　　身體輪廓。

2　畫眼睛和嘴巴；
　　身體先塗淺色漸
　　層；畫腮紅。

3　先將眼睛、嘴巴上
　　色，再畫上鳥爪。

4　加上蝴蝶結。

紅臉鸚鵡

加上小翹毛

頭頂塗
淺色漸層

臉部塗
深色漸層

淡化邊緣線條

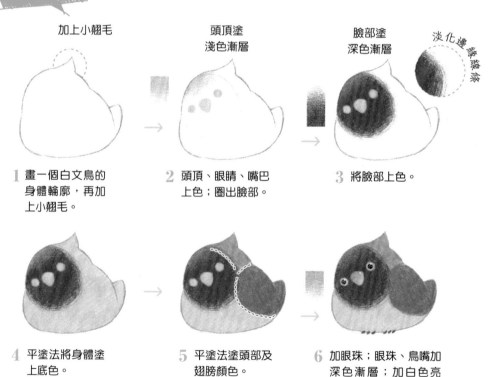

1　畫一個白文鳥的
　　身體輪廓，再加
　　上小翹毛。

2　頭頂、眼睛、嘴巴
　　上色；圈出臉部。

3　將臉部上色。

4　平塗法將身體塗
　　上底色。

5　平塗法塗頭部及
　　翅膀顏色。

6　加眼珠；眼珠、鳥嘴加
　　深色漸層；加白色亮
　　點，再畫上鳥爪即可。

1 畫身體輪廓、眼睛、嘴巴和鳥爪。

2 淺色漸層當底色；畫腮紅。

3 加深色漸層；眼睛、嘴巴上色；加亮點。

靠近邊緣的筆觸要輕，也可用橡皮擦淡化邊緣

深色漸層畫到這裡就好

1 畫身體輪廓、眼睛和嘴巴。

2 加上細節和用漸層法塗上底色。

3 加深色漸層、腮紅和其他細節。

反向加疊深色漸層

頭頂顏色邊緣記得淡化

 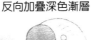 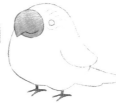 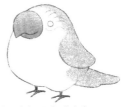

1 畫輪廓和細節；鳥嘴上半部塗淺色漸層。

2 鳥嘴反向加疊深色漸層（技法見p.19）。

3 將部分身體上色。

圓弧狀漸層

身體與肚子漸層融合

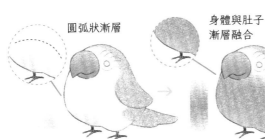

4 漸層法將肚子上色。

5 漸層法塗身體。

6 加深其他細節和亮點。

不 倒 翁 鳥 兒 變 身 秀

這裡教你用簡單的結構,畫出超可愛的不倒翁形狀鳥類生物。

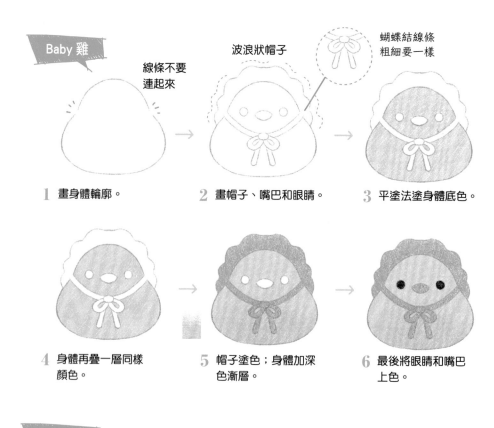

Baby 雞

線條不要連起來

波浪狀帽子

蝴蝶結線條粗細要一樣

1 畫身體輪廓。

2 畫帽子、嘴巴和眼睛。

3 平塗法塗身體底色。

4 身體再疊一層同樣顏色。

5 帽子塗色;身體加深色漸層。

6 最後將眼睛和嘴巴上色。

破殼雞

1 畫蛋殼;用不同色畫身體輪廓、眼睛以及嘴巴。

2 用漸層法將蛋殼上色(不用塗到滿)。

3 最後將剩下的部位上色;加腮紅。

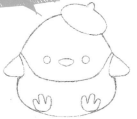

畫家小雞

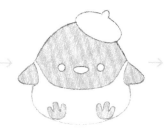

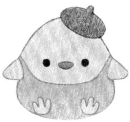

1 畫小雞身體輪廓、眼睛和嘴巴,再加上帽子及衣服。

2 將身體和腳爪上色。

3 將帽子、衣服、眼睛和嘴巴上色。

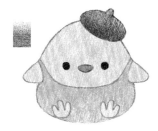

變化款

4 帽子加深色漸層。

5 衣服和身體加一層漸層;加腮紅。

帽子換成小小雞,增添趣味感。

抱抱雞

頭毛輪廓用不同色

豆子狀迷你雞

1 畫身體輪廓、眼睛和嘴巴。

2 加上迷你雞。

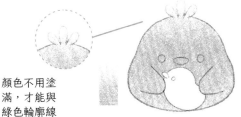

顏色不用塗滿,才能與綠色輪廓線融合。

3 漸層法將身體塗上底色。

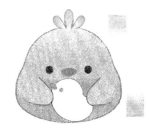

4 頭毛加上綠色漸層;身體加深色漸層;其他部分上色。

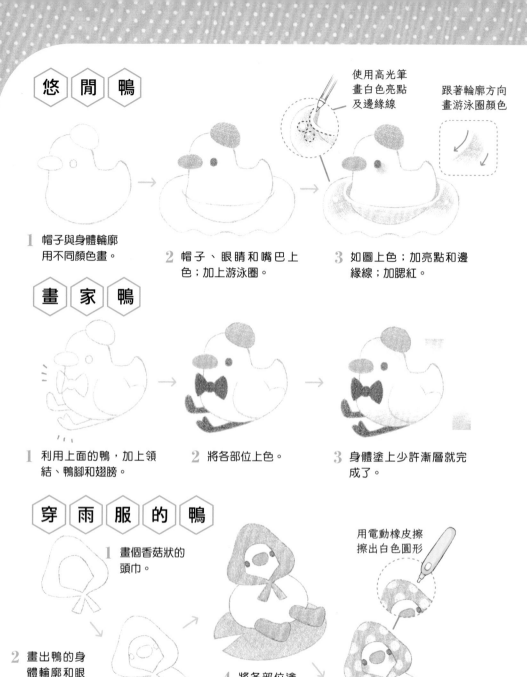

悠 閒 鴨

使用高光筆
畫白色亮點
及邊緣線

跟著輪廓方向
畫游泳圈顏色

1 帽子與身體輪廓
用不同顏色畫。

2 帽子、眼睛和嘴巴上
色;加上游泳圈。

3 如圖上色;加亮點和邊
緣線;加腮紅。

畫 家 鴨

1 利用上面的鴨,加上領
結、鴨腳和翅膀。

2 將各部位上色。

3 身體塗上少許漸層就完
成了。

穿 雨 服 的 鴨

1 畫個香菇狀的
頭巾。

用電動橡皮擦
擦出白色圓形

2 畫出鴨的身
體輪廓和眼
睛、嘴巴。

4 將各部位塗
上底色。

3 畫荷葉(一個有三角形
缺口的橢圓形)。

5 將頭巾擦出圖案;荷葉
加深色漸層;加腮紅和
白色亮點與線條。

乖 巧 貓 頭 鷹

1 畫雞蛋般的輪廓、眼睛和嘴巴。

2 塗上底色和深色漸層；眼睛、嘴巴上色。

3 畫眼珠；高光筆畫羽毛紋路和亮點。

五官變化

畫粗眉毛

塗底色；加深色漸層；其他部位上色和畫細節。

愛心臉＋加大眼和大嘴巴。

平塗法塗上底色；其他部位上色和畫細節。

長耳朵

1 用淺灰色畫一個基本型加上耳朵。

2 塗上底色。

3 加深色漸層。

4 耳朵加上毛茸茸感線條。

5 輕輕擦掉眼睛和周邊的顏色。

6 眼睛和周邊擦到剩淡淡的顏色。

7 其他部位上色；加羽毛線條和亮點。

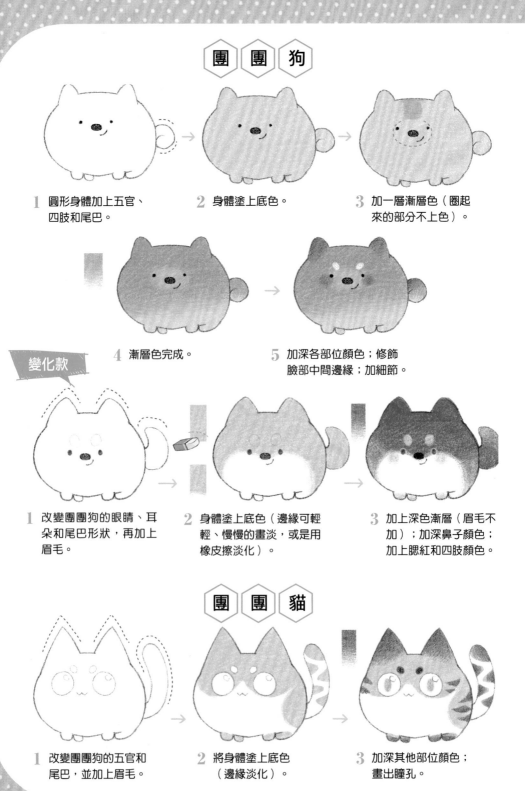

團團狗

1 圓形身體加上五官、四肢和尾巴。

2 身體塗上底色。

3 加一層漸層色（圈起來的部分不上色）。

4 漸層色完成。

5 加深各部位顏色；修飾臉部中間邊緣；加細節。

變化款

1 改變團團狗的眼睛、耳朵和尾巴形狀，再加上眉毛。

2 身體塗上底色（邊緣可輕輕、慢慢的畫淡，或是用橡皮擦淡化）。

3 加上深色漸層（眉毛不加）；加深鼻子顏色；加上腮紅和四肢顏色。

團團貓

1 改變團團狗的五官和尾巴，並加上眉毛。

2 將身體塗上底色（邊緣淡化）。

3 加深其他部位顏色；畫出瞳孔。

大耳短腿柯基

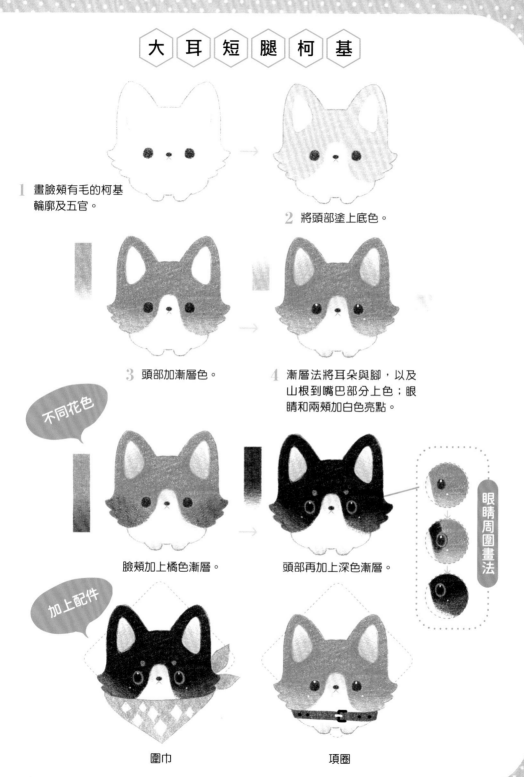

1 畫臉頰有毛的柯基輪廓及五官。

2 將頭部塗上底色。

3 頭部加漸層色。

4 漸層法將耳朵與腳,以及山根到嘴巴部分上色;眼睛和兩頰加白色亮點。

不同花色

臉頰加上橘色漸層。

頭部再加上深色漸層。

眼睛周圍畫法

加上配件

圍巾

項圈

胖 胖 兔

弧狀上色

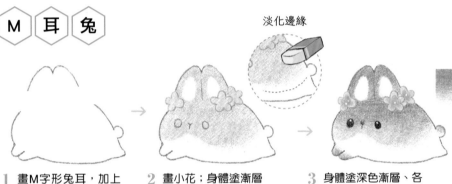

1　圓形身體加上耳朵、小腳和尾巴。

2　耳朵內部塗漸層色；畫眼睛和嘴巴。

3　身體底部塗漸層色。

M 耳 兔

淡化邊緣

1　畫M字形兔耳，加上不與兔耳連接的身體輪廓。

2　畫小花；身體塗漸層色；畫眼睛、鼻子、嘴巴和耳朵線條。

3　身體塗深色漸層、各部分上色和加亮點。

紅 蘿 蔔 兔

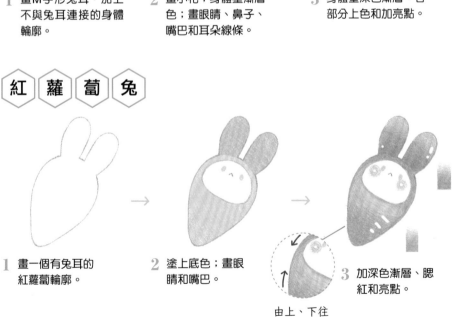

1　畫一個有兔耳的紅蘿蔔輪廓。

2　塗上底色；畫眼睛和嘴巴。

由上、下往中間漸層

3　加深色漸層、腮紅和亮點。

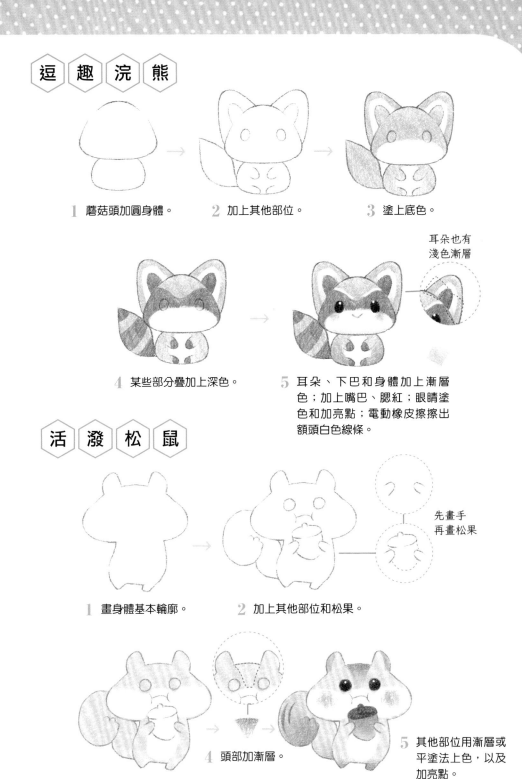

逗趣浣熊

1 蘑菇頭加圓身體。

2 加上其他部位。

3 塗上底色。

4 某些部分疊加上深色。

耳朵也有
淺色漸層

5 耳朵、下巴和身體加上漸層色；加上嘴巴、腮紅；眼睛塗色和加亮點；電動橡皮擦擦出額頭白色線條。

活潑松鼠

1 畫身體基本輪廓。

2 加上其他部位和松果。

先畫手
再畫松果

3 塗上底色。

4 頭部加漸層。

5 其他部位用漸層或平塗法上色，以及加亮點。

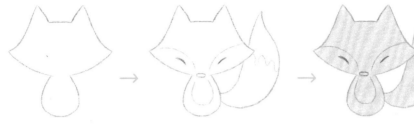

聰 明 狐 狸

1 畫身體基本輪廓。

2 加上其他部位。

3 塗上底色。

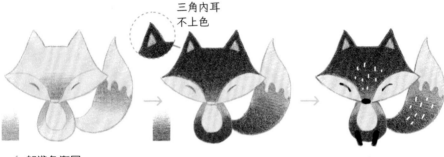

三角內耳
不上色

4 加淺色漸層。

5 加深色漸層。

6 最後畫黑色腳；眼睛、鼻
子上色；加白色紋路。

溫 順 小 熊 貓

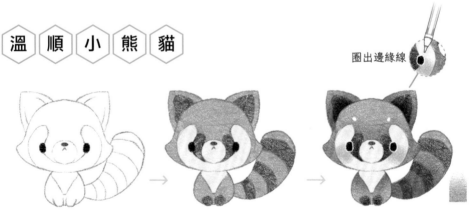

圈出邊緣線

1 畫身體輪廓和其他部
位（眼、鼻和嘴，直
接用顏色畫出）。

2 各部位塗上底色。

3 加深色漸層和腮
紅；高光筆加眉毛
和眼睛邊緣線。

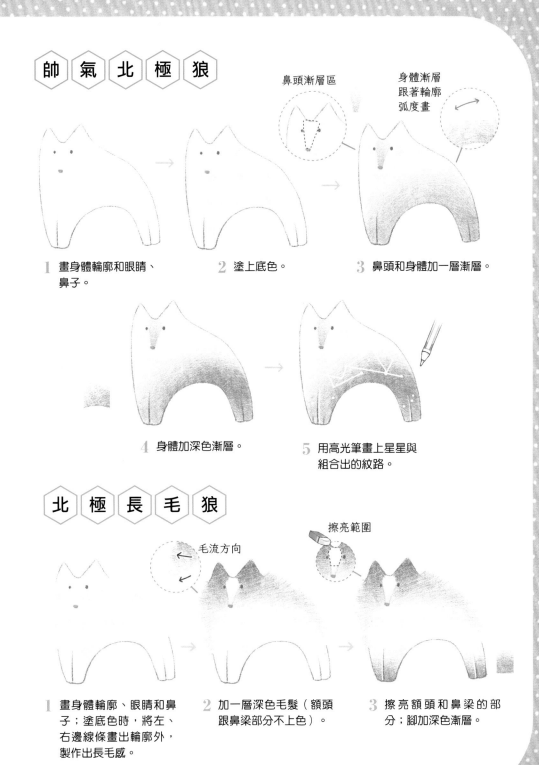

帥 氣 北 極 狼

鼻頭漸層區

身體漸層
跟著輪廓
弧度畫

1 畫身體輪廓和眼睛、
鼻子。

2 塗上底色。

3 鼻頭和身體加一層漸層。

4 身體加深色漸層。

5 用高光筆畫上星星與
組合出的紋路。

北 極 長 毛 狼

毛流方向

擦亮範圍

1 畫身體輪廓、眼睛和鼻
子；塗底色時，將左、
右邊線條畫出輪廓外，
製作出長毛感。

2 加一層深色毛髮（額頭
跟鼻梁部分不上色）。

3 擦亮額頭和鼻梁的部
分；腳加深色漸層。

懶 懶 樹 懶

1 先畫身體輪廓。

2 畫樹幹、樹葉、五官和圈
出眼睛到臉側的毛髮。

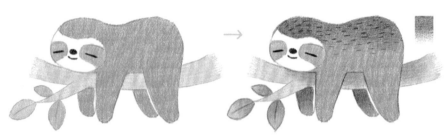

3 各部位塗上底色。

4 身體、腳內側、樹幹和樹葉
加深色漸層；加毛髮線條。

特殊色樹懶

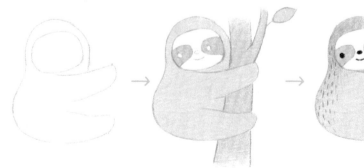

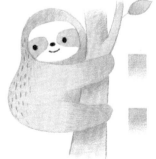

1 畫身體輪廓。

2 畫五官、圈出眼睛到臉側的
毛髮。然後畫樹幹、樹葉，
以及將各部位塗上底色。

3 身體、腳、樹幹和樹葉
都加深色漸層；五官上
色；加毛髮線條。

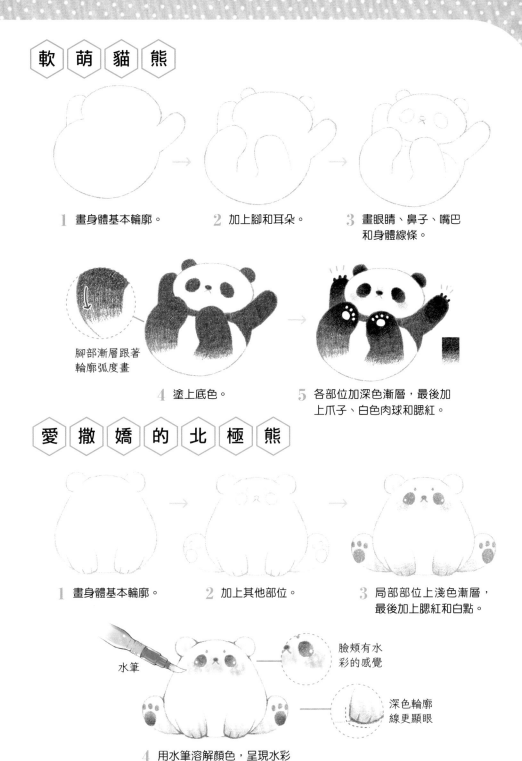

軟萌貓熊

1 畫身體基本輪廓。

2 加上腳和耳朵。

3 畫眼睛、鼻子、嘴巴和身體線條。

腳部漸層跟著輪廓弧度畫

4 塗上底色。

5 各部位加深色漸層,最後加上爪子、白色肉球和腮紅。

愛撒嬌的北極熊

1 畫身體基本輪廓。

2 加上其他部位。

3 局部部位上淺色漸層,最後加上腮紅和白點。

水筆

臉頰有水彩的感覺

深色輪廓線更顯眼

4 用水筆溶解顏色,呈現水彩質感;加深角落輪廓線。

毛 茸 茸 刺 蝟

1 先畫五官和四肢。

2 畫放射狀的刺。

3 身體塗上淺色粉末
（技法見p.13）。

毛流方向

4 刺的部分抹上深色粉末。

5 加強毛流。

6 用高光筆畫上白色的刺。

Q Q 刺 蝟

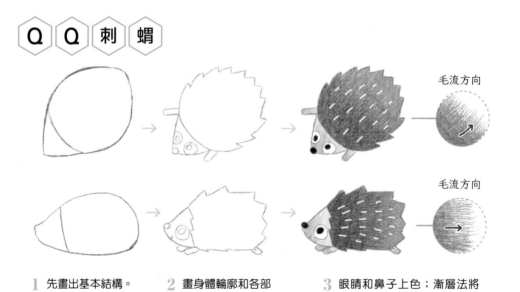

毛流方向

毛流方向

1 先畫出基本結構。

2 畫身體輪廓和各部
位；擦掉多餘線條。

3 眼睛和鼻子上色；漸層法將
身體上色；高光筆畫白刺。

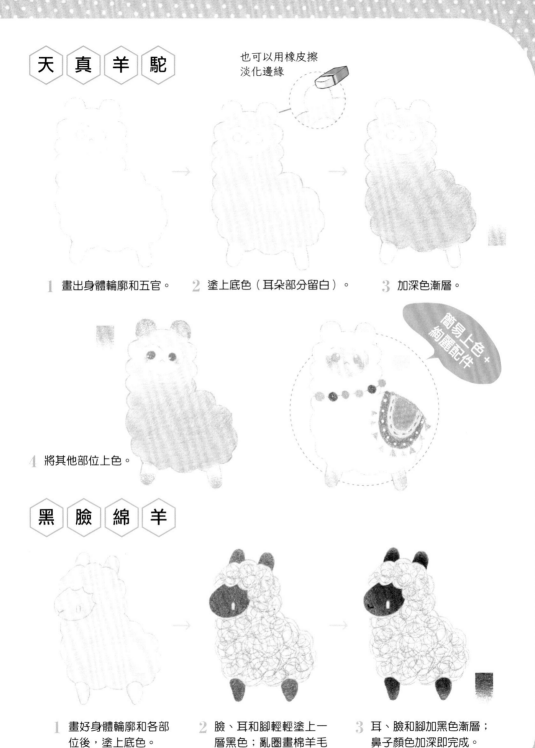

天 真 羊 駝

也可以用橡皮擦淡化邊緣

1 畫出身體輪廓和五官。

2 塗上底色（耳朵部分留白）。

3 加深色漸層。

4 將其他部位上色。

簡易上色 + 絢麗配件

黑 臉 綿 羊

1 畫好身體輪廓和各部位後，塗上底色。

2 臉、耳和腳輕輕塗上一層黑色；亂圈畫棉羊毛（技法見p.16）。

3 耳、臉和腳加黑色漸層；鼻子顏色加深即完成。

彩 虹 獨 角 獸

1 畫出身體輪廓。

2 加上眼睛和擦掉多餘線條。

3 塗上繽紛的底色。

4 在各底色上做深色漸層；
加腮紅和亮點。

飛 天 獨 角 獸

主要採用藍色系搭配，讓整體看起來
很清爽，再配上翅膀跟雲朵，就是一
張夢幻又有夏天氣息的插圖囉！

雲朵

翅膀

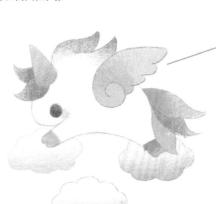

躲雨的蛙蛙

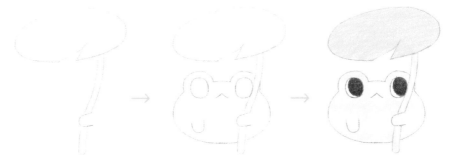

1 先畫荷葉和一隻小腳。　2 畫一隻圓圓的青蛙輪廓。　3 塗上底色。

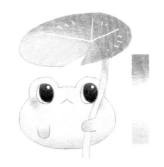

4 各部位加上深色漸層；加腮
　紅；加白色線條和亮點。

可愛小蝌蚪

有尾巴　　　　沒尾巴

荷葉上的蛙

1 畫一隻坐在荷葉上的
　胖蛙輪廓。

2 塗上底色（胖蛙用雙
　色漸層法塗）。

3 各部位加深色漸層；
　眼睛上色、嘴巴線條
　加深；加亮點。

紳士鱷魚

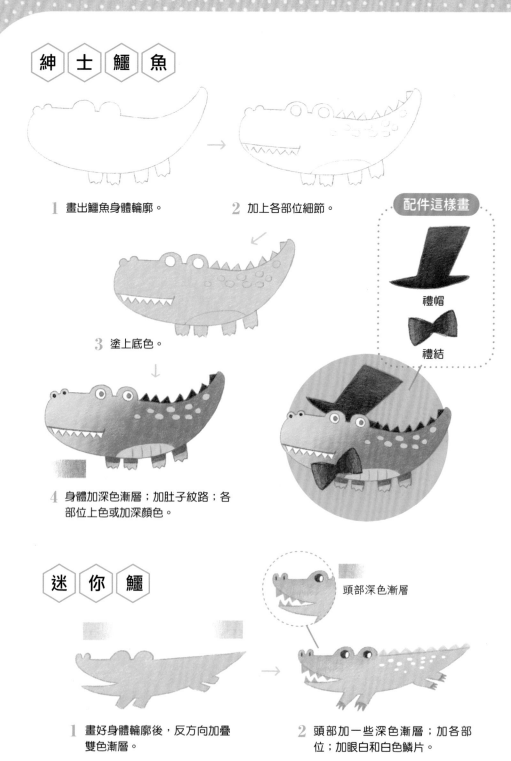

1 畫出鱷魚身體輪廓。

2 加上各部位細節。

配件這樣畫

禮帽

禮結

3 塗上底色。

4 身體加深色漸層；加肚子紋路；各部位上色或加深顏色。

迷你鱷

頭部深色漸層

1 畫好身體輪廓後，反方向加疊雙色漸層。

2 頭部加一些深色漸層；加各部位；加眼白和白色鱗片。

圓滾滾海豹

1 畫海豹基本輪廓。

2 加上各部位以及領結，
再擦掉多餘線條。

3 塗上底色。

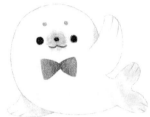

4 臉部加圓形漸層；身體細
部加漸層。

5 將眉毛、五官和蝴蝶結上
色就完成了。

改造圓滾滾海豹

以圓滾滾海豹為基礎，變化出多款可愛生物。

貓咪

炸蝦

小鳥

呆萌企鵝寶寶

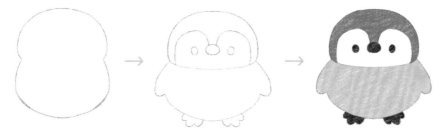

1 畫身體基本輪廓。

2 加上臉和身體各部位；
擦掉多餘線條。

3 塗上底色。

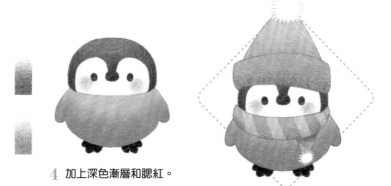

4 加上深色漸層和腮紅。

穿戴帽子和圍巾更可愛

企鵝與小雪人

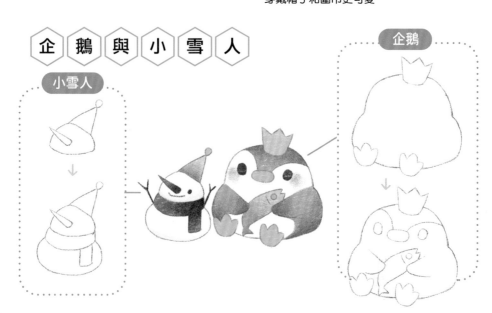

小雪人

企鵝

SWEET 北極熊寶寶

利用色紙來畫出白色北極熊。

白色色鉛筆畫在色紙上會很顯色

藍色色鉛筆則會顯得比較黯淡

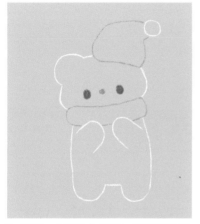

1 用藍、白兩色色鉛筆，畫穿戴了帽子和圍巾的白熊輪廓，以及眼睛跟鼻子。

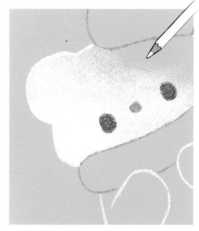

2 將臉塗上白色漸層。

3 身體、帽子和圍巾也塗上白色漸層。

4 加上藍色漸層和腮紅就完成了。

自 由 自 在 的 鯨 魚

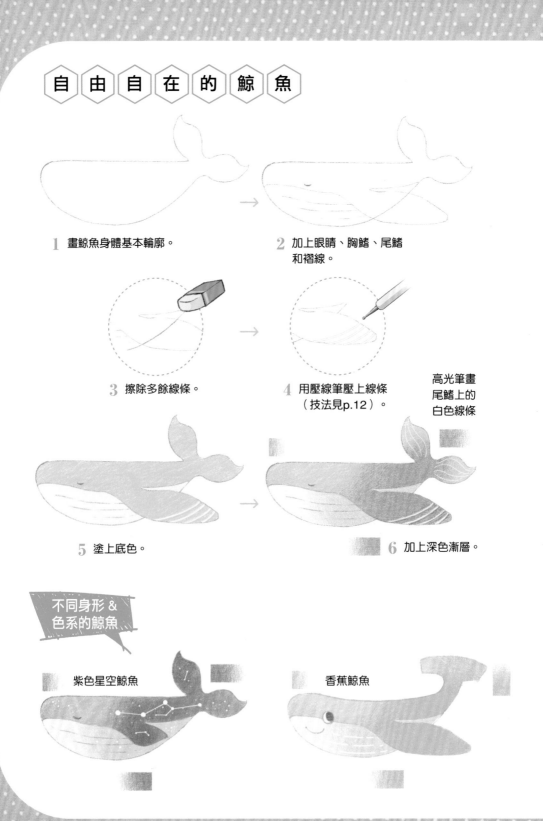

1 畫鯨魚身體基本輪廓。

2 加上眼睛、胸鰭、尾鰭和褶線。

3 擦除多餘線條。

4 用壓線筆壓上線條（技法見p.12）。

高光筆畫尾鰭上的白色線條

5 塗上底色。

6 加上深色漸層。

不同身形 &
色系的鯨魚

紫色星空鯨魚

香蕉鯨魚

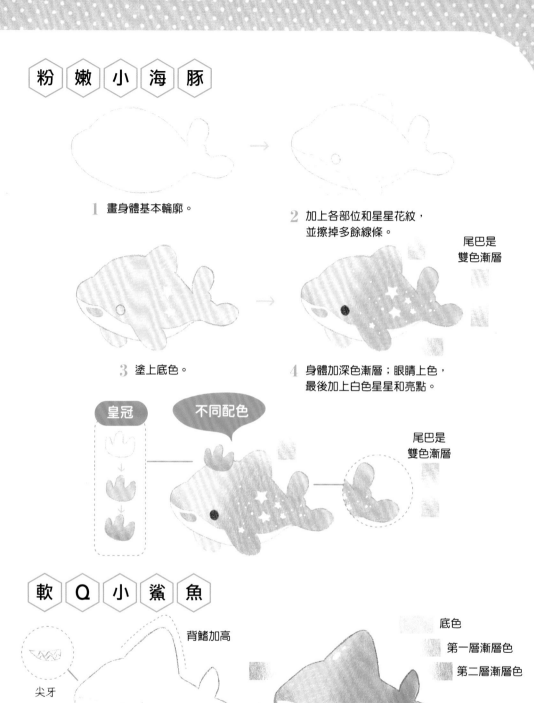

粉嫩小海豚

1 畫身體基本輪廓。

2 加上各部位和星星花紋，並擦掉多餘線條。

尾巴是雙色漸層

3 塗上底色。

4 身體加深色漸層；眼睛上色，最後加上白色星星和亮點。

皇冠

不同配色

尾巴是雙色漸層

軟Q小鯊魚

背鰭加高

尖牙

底色

第一層漸層色

第二層漸層色

1 畫鯊魚身體輪廓和其他部位。

2 塗上底色後，再加兩層漸層色；嘴巴上色；加白色亮點。

漂 浮 水 母

1　畫水母身體輪廓、
　　眼睛和嘴巴。

2　標示出反光位置。注意：畫
　　的時候請用淺色筆畫喔！

3　塗上底色（頭的中間部
　　分使用雙色漸層）。

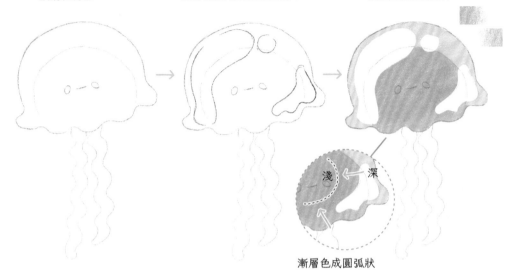

淺 ← 深

漸層色成圓弧狀

4　反光處塗上藍色和
　　淺紫色漸層。

觸手顏色

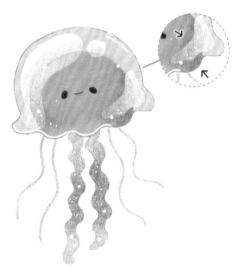

5　眼睛、嘴巴上色；臉部加深
　　色漸層；加細觸手和亮點。

漫遊海龜

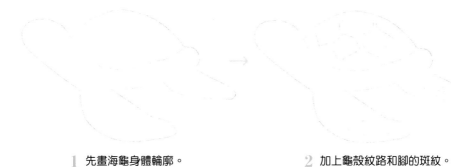

1 先畫海龜身體輪廓。

2 加上龜殼紋路和腳的斑紋。

雙色漸層

3 塗上底色（龜殼用漸層法上色）。

4 加一層漸層色。

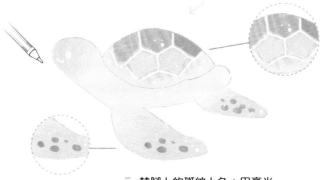

5 替腳上的斑紋上色；用高光
筆畫眼睛、嘴巴，以及加白
色線條和亮點。

靈動烏賊

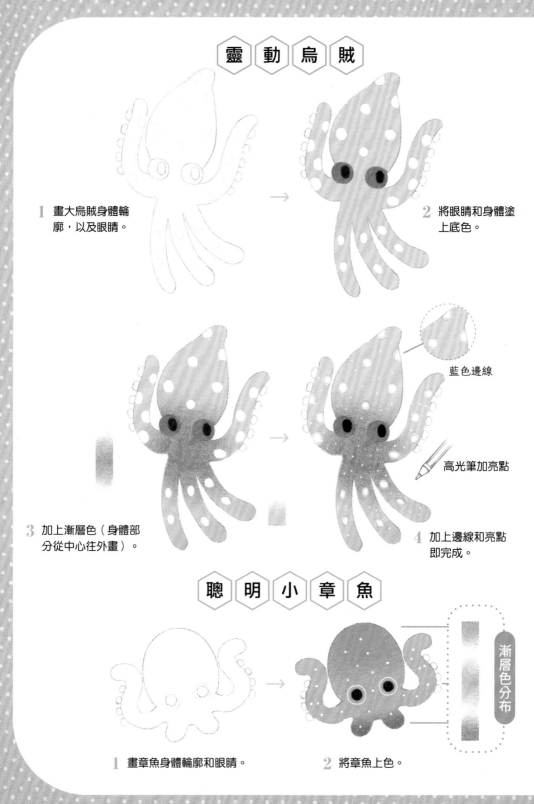

1 畫大烏賊身體輪廓,以及眼睛。

2 將眼睛和身體塗上底色。

藍色邊線

高光筆加亮點

3 加上漸層色(身體部分從中心往外畫)。

4 加上邊線和亮點即完成。

聰明小章魚

漸層色分布

1 畫章魚身體輪廓和眼睛。

2 將章魚上色。

優 雅 海 馬

 → →

1 先畫海馬細長、捲曲 的身體輪廓。

2 加上頭部。

3 加眼睛和斑紋；擦掉多 餘線條；塗上淺色底色。

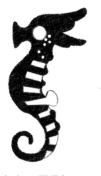 → 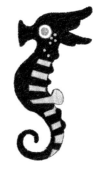 →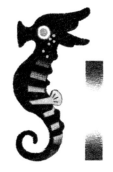

4 加一層深色。

5 將各部位上色。

6 加深色漸層。

我是不同造型與 顏色的海馬。

使用中性筆描邊 營造另一種風格

 → 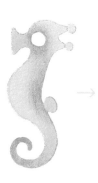 → 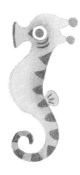　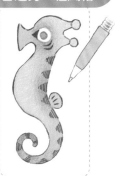

1 畫好海馬身體輪廓 後，塗上底色。

2 加深色漸層。

3 將各部位上色 或畫出來。

PART

3

彩繪繽紛
夢幻感

甜美夢幻的星空

圓 弧 雲 朵

軟綿綿的雲朵，搭場景非常好用，一起來練習繪製吧！

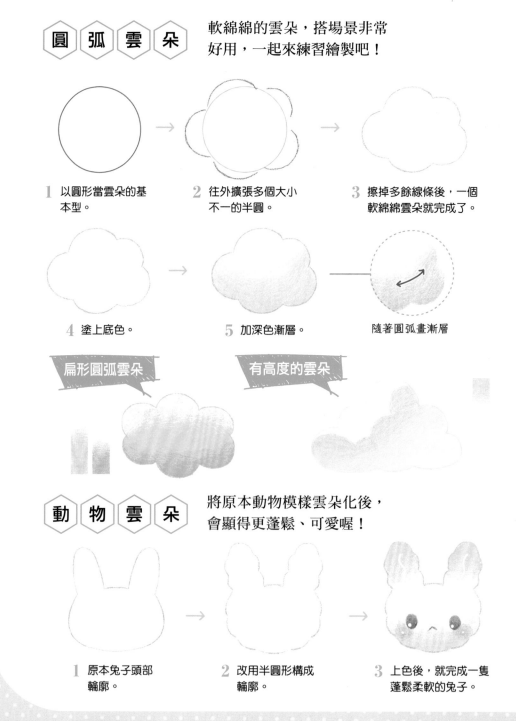

1 以圓形當雲朵的基本型。

2 往外擴張多個大小不一的半圓。

3 擦掉多餘線條後，一個軟綿綿雲朵就完成了。

4 塗上底色。

5 加深色漸層。

隨著圓弧畫漸層

扁形圓弧雲朵

有高度的雲朵

動 物 雲 朵

將原本動物模樣雲朵化後，會顯得更蓬鬆、可愛喔！

1 原本兔子頭部輪廓。

2 改用半圓形構成輪廓。

3 上色後，就完成一隻蓬鬆柔軟的兔子。

彩 虹 雲 朵

1 先畫兩朵雲，中間 再加上三色彩虹。

2 塗上底色。

3 加上深色漸層。

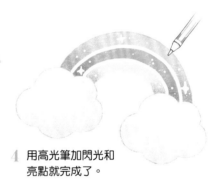

4 用高光筆加閃光和 亮點就完成了。

各 色 系 彩 虹 雲 朵

這裡使用單色上色， 不使用漸層色。

藍綠色系彩虹

輪廓與底色使 用同一個顏色

紫紅色系彩虹

輪廓與底色使 用同一個顏色

彩 色 水 滴

力道減弱
尖端顏色變淡

 → 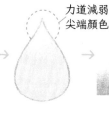 → 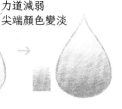 → →

1 畫輪廓。

2 塗上底色。

3 加第一層漸層。

4 加第二層漸層。

5 用電動橡皮擦擦出白色邊緣線;加亮點。

藍色系

 → → →

1 尖端及右下方顏色漸淡。

2 上方和右下,用不同顏色塗漸層。

3 中間加上深色漸層。

4 用電動橡皮擦擦出白邊再加亮點。

粉色系

 → → → →

1 水滴肚兩側顏色漸淡。

2 水滴肚兩側加漸層色。

3 上、下加上漸層色。

4 左上方和底部再加另一色漸層。

5 用電動橡皮擦擦出白邊再加亮點。

多種不同色系組合的水滴

黃綠色

黃橘色

藍紫色

組 合 水 滴

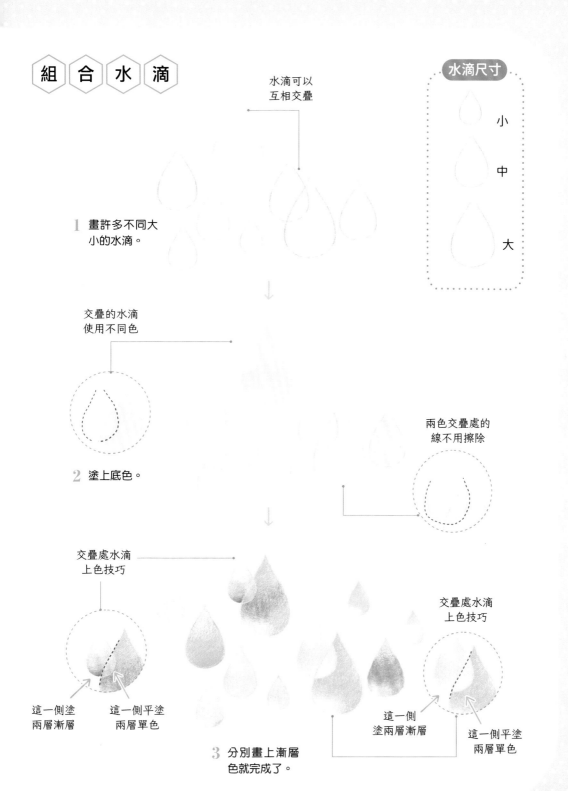

水滴可以
互相交疊

水滴尺寸

小

中

大

1 畫許多不同大
小的水滴。

交疊的水滴
使用不同色

2 塗上底色。

兩色交疊處的
線不用擦除

交疊處水滴
上色技巧

交疊處水滴
上色技巧

這一側塗
兩層漸層

這一側平塗
兩層單色

這一側
塗兩層漸層

這一側平塗
兩層單色

3 分別畫上漸層
色就完成了。

愛 抱 抱 的 雲 朵

1 畫雲朵輪廓。

2 畫雲朵眼睛、嘴巴和抱水滴;用漸層法塗上底色。

3 雲朵加深色漸層;加腮紅和加深各部位線條;將水滴上色和加表情跟亮點。

也可以抱星星

星星和水滴一起抱

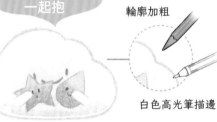

輪廓加粗

白色高光筆描邊

星 星 的 著 色 變 化

一般著色

1 畫星星輪廓。

2 塗上底色後,上面三個角加一層漸層色。

3 再由底部往上加一層漸層色。

4 加上亮點。

其他著色法

雙色漸層

中心漸層

外輪廓漸層 + 尖端有輪廓線

外輪廓漸層 + 尖端無輪廓線

現在，就使用前面教畫的雲朵、彩虹
和星星，組合成一幅夢幻場景吧！

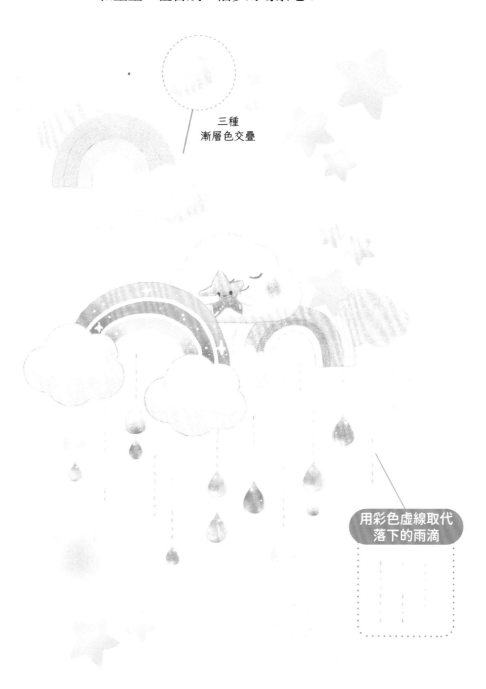

三種
漸層色交疊

用彩色虛線取代
落下的雨滴

巧用模板輕鬆畫

需要重複畫相同圖案時，可以先製作
模板，方便快速畫出大量相同圖案。

水 滴 模 板 的 製 作 與 運 用

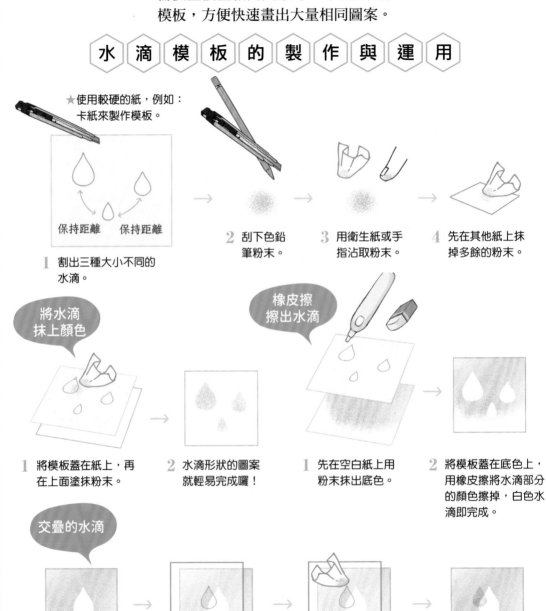

★使用較硬的紙，例如：
卡紙來製作模板。

1 割出三種大小不同的
水滴。

保持距離　保持距離

2 刮下色鉛
筆粉末。

3 用衛生紙或手
指沾取粉末。

4 先在其他紙上抹
掉多餘的粉末。

將水滴抹上顏色

1 將模板蓋在紙上，再
在上面塗抹粉末。

2 水滴形狀的圖案
就輕易完成囉！

橡皮擦擦出水滴

1 先在空白紙上用
粉末抹出底色。

2 將模板蓋在底色上，
用橡皮擦將水滴部分
的顏色擦掉，白色水
滴即完成。

交疊的水滴

1 利用模板和橡皮擦，
擦出一個白色水滴。

2 將水滴模板交疊
在白色水滴上。

3 將水滴抹上粉末。

4 水滴就交疊在一
起啦！

柔美朦朧的雨中水滴

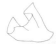

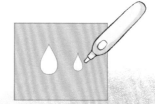

1 在白紙上，使用兩種顏色粉末
大面積塗抹，當作底色。

2 蓋上模板，再用橡皮擦擦出水滴形狀。

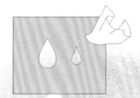

3 擦出更多水滴形狀。

4 將模板對好白色水滴，再度蓋上，
然後沾取粉末，將水滴抹上顏色。

5 用高光筆畫出雨絲，朦朦朧朧的水滴
就完成了。
★也可以用色鉛筆加強局部的顏色。

❶ 將其中一顆
水滴先上色。

❷ 加強輪廓周邊漸層。

交疊處上色技巧

雨傘模板的製作與運用

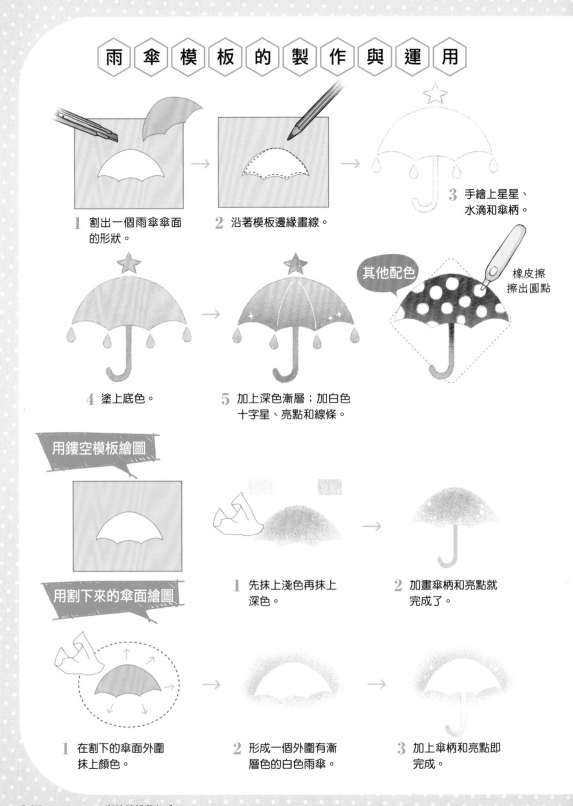

1 割出一個雨傘傘面的形狀。

2 沿著模板邊緣畫線。

3 手繪上星星、水滴和傘柄。

4 塗上底色。

5 加上深色漸層；加白色十字星、亮點和線條。

其他配色

橡皮擦擦出圓點

用鏤空模板繪圖

1 先抹上淺色再抹上深色。

2 加畫傘柄和亮點就完成了。

用割下來的傘面繪圖

1 在割下的傘面外圍抹上顏色。

2 形成一個外圍有漸層色的白色雨傘。

3 加上傘柄和亮點即完成。

穿雨衣·雨鞋的小水滴

角落不要加漸層（可選一邊就好）

1 畫穿雨衣的水滴輪廓、眼睛和嘴巴。

2 塗上底色。

3 加漸層色和亮點；補強其他部位。

1 畫穿雨鞋的水滴輪廓、眼睛和嘴巴。

2 塗上底色。

3 加漸層色和亮點；加深眼睛顏色。

音符模板的製作與運用

運用鏤空模板

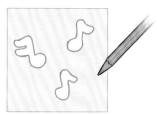

1 用色鉛筆描繪出輪廓（想畫幾個都沒問題）。

2 再個別塗上顏色。

利用割下的音符

1 在割下的音符外圍抹上顏色。

2 塗抹出顏色不同的發光音符。

水滴與音樂

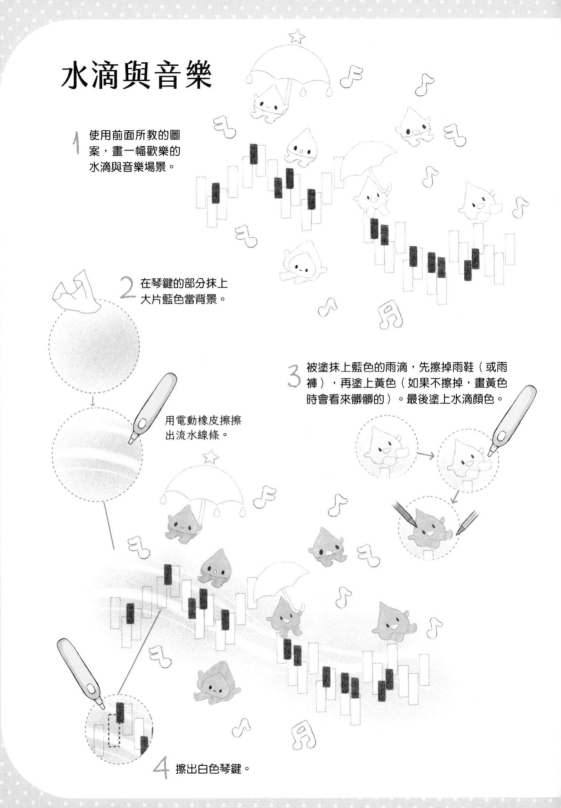

1 使用前面所教的圖案，畫一幅歡樂的水滴與音樂場景。

2 在琴鍵的部分抹上大片藍色當背景。

用電動橡皮擦擦出流水線條。

3 被塗抹上藍色的雨滴，先擦掉雨鞋（或雨褲），再塗上黃色（如果不擦掉，畫黃色時會看來髒髒的）。最後塗上水滴顏色。

4 擦出白色琴鍵。

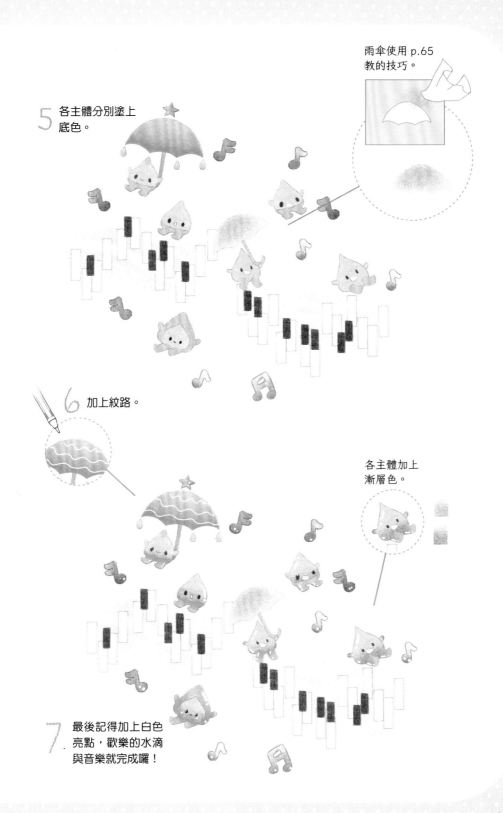

雨傘使用 p.65
教的技巧。

5 各主體分別塗上
底色。

6 加上紋路。

各主體加上
漸層色。

7 最後記得加上白色
亮點,歡樂的水滴
與音樂就完成囉!

雲朵上的小屋

各 式 造 型 的 小 房 子

小房子基本上都是用以下這些形狀組合而成的。

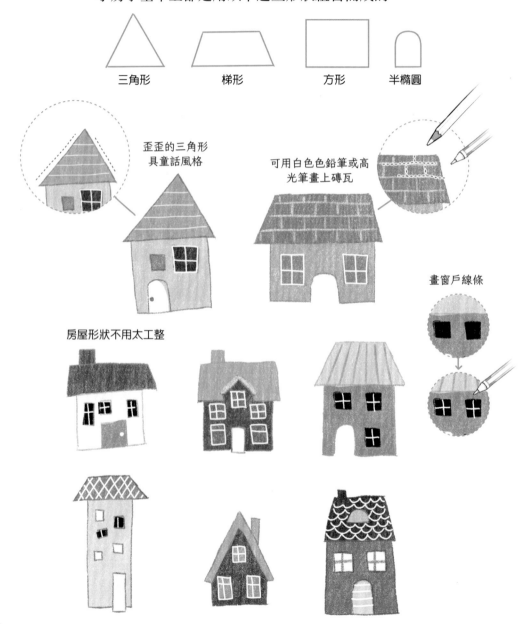

三角形　　　梯形　　　方形　　半橢圓

歪歪的三角形
具童話風格

可用白色色鉛筆或高
光筆畫上磚瓦

畫窗戶線條

房屋形狀不用太工整

睡 覺 的 月 亮

 → → →

1 畫一個月亮輪廓，再將上半部改成帽子形狀。

2 畫上眼睛、嘴巴，以及抱著水滴。

3 塗上底色。

4 加上漸層色、腮紅、水滴的眼睛和嘴巴，以及帽子上的線條。

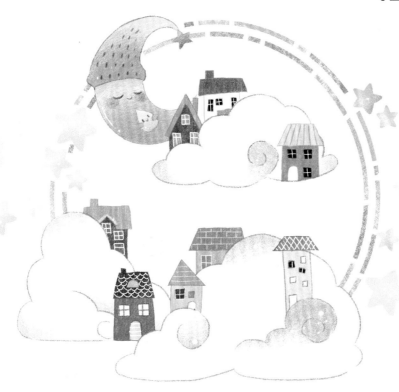

運用前面所學到的圖形，組
合一張充滿童趣的插圖吧！

飄雪的寂靜山丘

可 可 愛 愛 的 小 樹

只要用簡易的形狀、線條，就能勾勒出可愛的小樹來喔！

創意變化

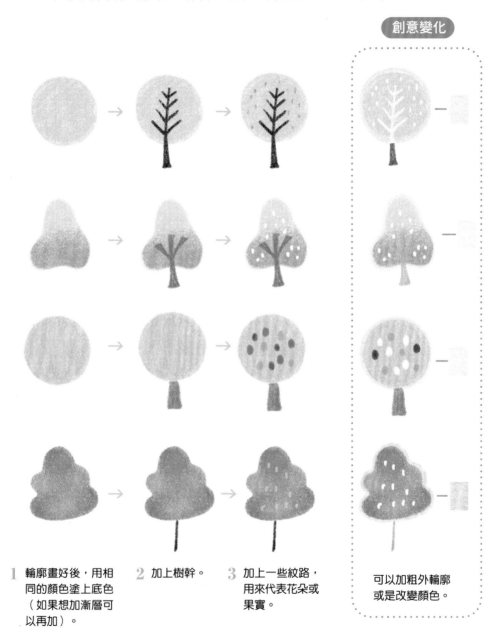

1 輪廓畫好後，用相同的顏色塗上底色（如果想加漸層可以再加）。

2 加上樹幹。

3 加上一些紋路，用來代表花朵或果實。

可以加粗外輪廓或是改變顏色。

更多可愛的小樹

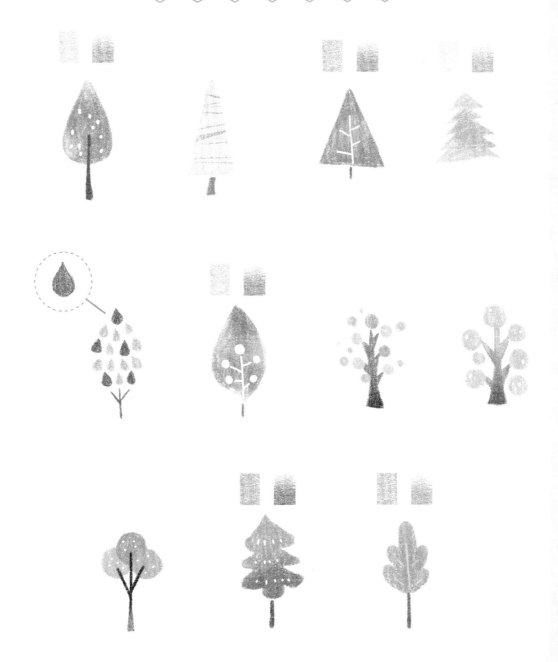

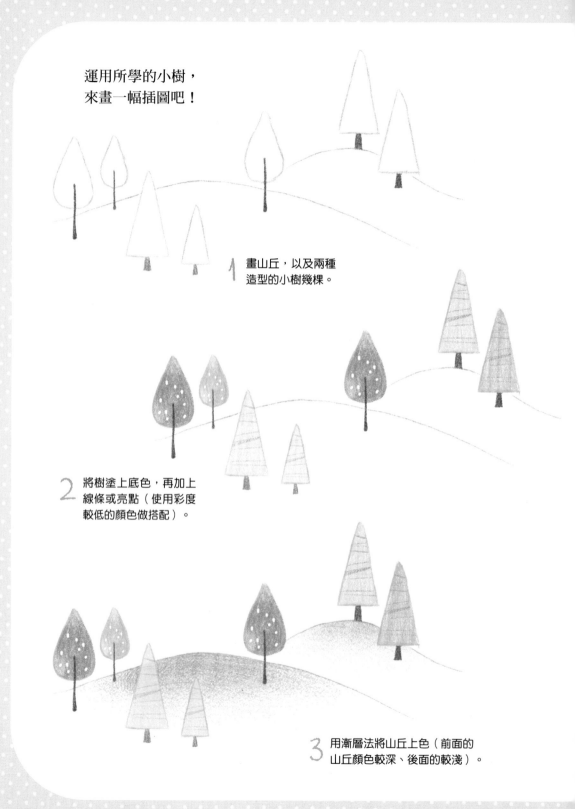

運用所學的小樹，
來畫一幅插圖吧！

1 畫山丘，以及兩種
造型的小樹幾棵。

2 將樹塗上底色，再加上
線條或亮點（使用彩度
較低的顏色做搭配）。

3 用漸層法將山丘上色（前面的
山丘顏色較深、後面的較淺）。

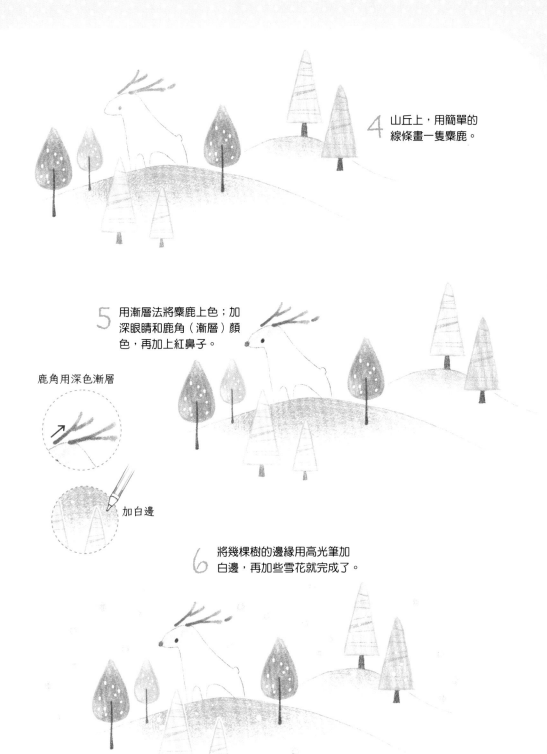

4 山丘上，用簡單的
線條畫一隻麋鹿。

5 用漸層法將麋鹿上色；加
深眼睛和鹿角（漸層）顏
色，再加上紅鼻子。

鹿角用深色漸層

加白邊

6 將幾棵樹的邊緣用高光筆加
白邊，再加些雪花就完成了。

彩繪插畫風花鳥動物

葉 片 造 型 變 化

1 畫彎曲的莖。

2 加上葉子。

3 藤蔓加漸層色。

4 葉子加漸層色。

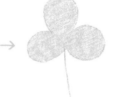

1 畫一株三葉草
的輪廓。

2 塗上底色。

3 從中間開始加
漸層色。

4 用高光筆畫葉脈。

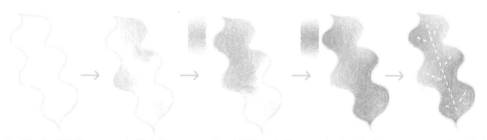

1 畫一片波浪狀
的葉子輪廓。

2 塗淺色漸層。

3 塗稍微深色的
漸層。

4 塗深色漸層。

5 用高光筆畫
葉脈。

各具特色的葉子 — 葉子想要塗上什麼顏色，可以自由
發揮，不一定要是綠色系喔！

葉 子 愛 上 鳥

葉子雖不那麼顯眼，卻是小生物的最佳拍檔喔！

小鳥啣草

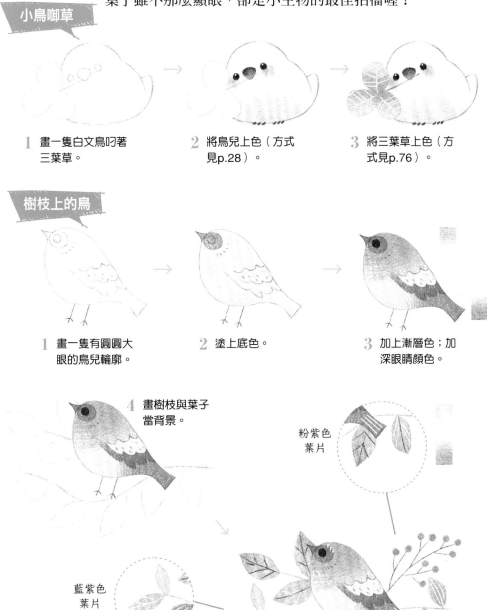

1 畫一隻白文鳥叼著
　三葉草。

2 將鳥兒上色（方式
　見p.28）。

3 將三葉草上色（方
　式見p.76）。

樹枝上的鳥

1 畫一隻有圓圓大
　眼的鳥兒輪廓。

2 塗上底色。

3 加上漸層色；加
　深眼睛顏色。

4 畫樹枝與葉子
　當背景。

粉紫色
葉片

藍紫色
葉片

5 葉子上色；畫葉脈；畫鳥身
　上線條；加畫另一株植物。

秀 麗 繡 球 花

由不完整的小圓，組成一朵朵小花，集合在一起，再與葉子搭配，就成了秀麗吸睛的繡球花。

花朵

1 畫一個沒有密合的小圓。

2 將四個不完整小圓連接在一起。

3 塗上底色。

4 從中間開始加漸層色。

葉子

1 畫葉子基本形狀。

2 修飾出葉子輪廓。

3 塗上底色。

4 加上漸層色。

5 用高光筆畫葉脈。

繡球花

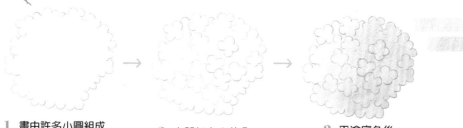

1 畫由許多小圓組成的繡球花外輪廓。

2 中間加上小花朵。

3 平塗底色後，再加漸層色。

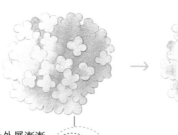

最外層漸漸淡化顏色

4 加第二層漸層色。

使用紫色和藍色

5 加第三層漸層色。

6 最後加上葉子和亮點。

花 中 兔

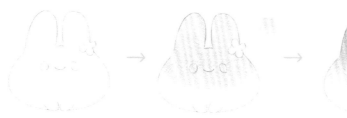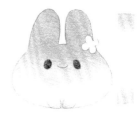

1 畫一隻小兔子輪廓。

2 上半部塗上漸層色。

3 上半部加深色漸層；嘴巴和
　眼睛上色；腳上漸層色。

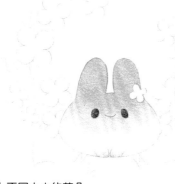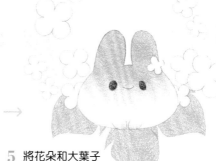

4 畫上不同大小的花朵
　及葉子當背景。

5 將花朵和大葉子
　塗上底色。

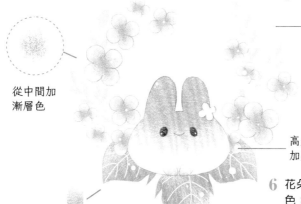

淺色圈出
小圓點

從中間加
漸層色

高光筆
加亮點

6 花朵和大葉子加漸層
　色；小葉子上色；加
　上圓點和白色亮點。

浪 漫 多 姿 的 花 朵

 → → →

1 畫一朵有五片
花瓣的花朵（不
用太工整）。

2 加上深色花蕊。

3 塗上不規則漸
層色。

4 加上從花瓣外
圍往中心漸淡
的漸層色。

 → → →

1 先畫一片花瓣。

2 畫五片花瓣交
疊在一起。

3 塗上底色，再
從中心處開始
加漸層色。

4 加深中間交疊
的花瓣顏色；
加白色亮點。

 → → →

1 先畫一個像碗
狀的圖案。

2 修飾出花朵圖
案。

3 擦掉多餘線條；
塗上底色。

4 花朵內側加上漸層
色；加深花朵外側
和花蕊顏色。

 各式小花

食 夢 貘 與 花

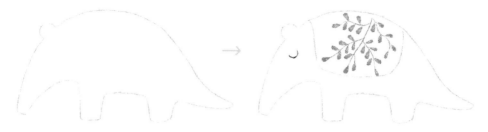

1 畫一隻食夢貘的輪廓。

2 畫眼睛和背上披掛的配件。

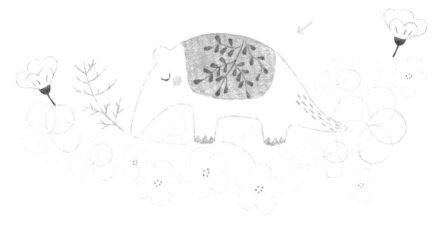

3 將食夢貘和配件塗上顏色、
加上各部位細節,再畫上花
朵與葉子當背景。

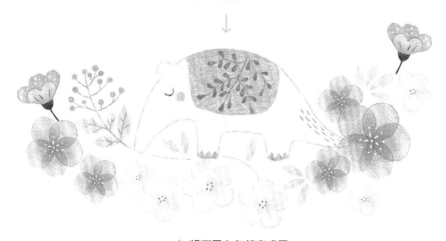

4 將背景上色就完成了。

北 極 熊 · 企 鵝 與 多 瓣 花

藍色系

1 先畫一個圓,再畫四條在中心交叉的基準線。

2 依據基準線畫出花瓣後,擦掉基準線。

3 塗上底色。

4 花瓣部分從中間畫漸層色;加上花蕊。

圖案組合

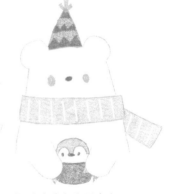

1 畫穿戴帽子和圍巾的北極熊。

2 加上小企鵝。

3 塗上底色和用高光筆畫圍巾線條。

4 加上花朵當背景。

5 花朵著色完成後,再加上小花和葉子。卡哇伊的插圖完成囉!

浪漫花朵組合

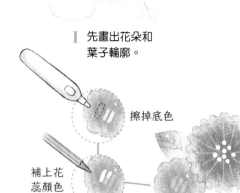

1 先畫出花朵和
葉子輪廓。

2 塗上底色後,用壓線筆在
最大的花朵上畫放射線。

擦掉底色

補上花
蕊顏色

中心漸層色可
以用粉末塗抹

3 加上漸層色;加上花蕊、
白色亮點和線條。

壓線筆壓

1 先畫出花朵和葉子輪
廓,再壓出放射線。

2 塗上底色。

擦出花蕊

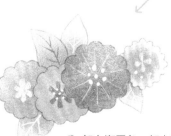

3 加上漸層色;加上花
蕊、葉脈和亮點。

083

小 鳥 與 彩 羽

胖胖鳥

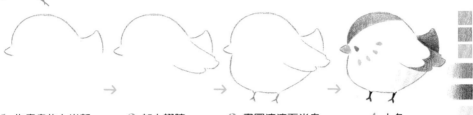

1 先畫鳥的上半部
輪廓。

2 加上翅膀。

3 畫圓滾滾下半身。

4 上色。

長羽毛

1 畫一根像瘦長葉
子的羽毛。

2 塗抹上底色。

3 用電動橡皮擦掉葉脈顏
色，再擦出白色圖案。

4 將一些白色圖案上色，以
及畫上各式彩色圖案。

組 合

羽毛造型變化

1 畫一個形狀像葉子的輪廓。

2 標示出切口位置,再擦掉多餘的線條。

3 這樣就像羽毛了。

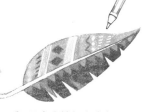

4 畫上彩色圖案。

5 將空白的地方加上顏色。

6 用高光筆加上白色線條和圖案。

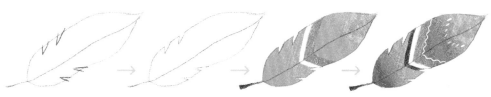

1 畫一個形狀像葉子的輪廓。

2 標示出切口,再擦掉多餘線條。

3 空白的地方加上顏色(適度的留白)。

4 加漸層色;加白色線條和圖案。

鳥兒變妝配色

運用同一種身形,改變一些小地方和配色,就能畫出不一樣感覺的鳥兒來囉!

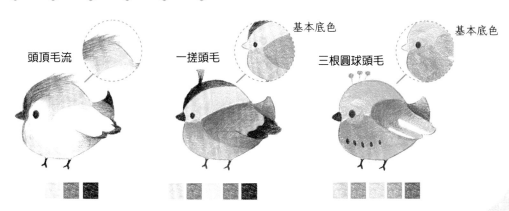

頭頂毛流

一搓頭毛　基本底色

三根圓球頭毛　基本底色

天 鵝 公 主

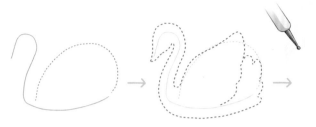

1 先勾勒出天鵝的
基本結構。

2 畫出天鵝的輪廓。

3 擦掉多餘線條；用壓線
筆畫出外圍的波浪線。

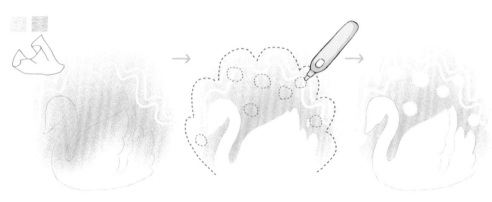

4 運用兩色粉末，大
範圍塗抹上顏色。

5 用電動橡皮擦擦出形狀
（包含天鵝）。

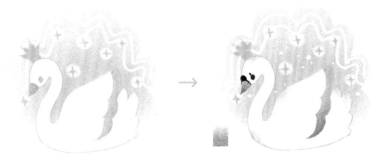

6 天鵝的眼睛、嘴巴和部分羽
毛上色；畫上皇冠和星光。

7 加上黑色鼻瘤、眼珠和睫毛；
局部加漸層色即完成。

兔 兔 蒲 公 英

將蒲公英的白色冠毛改成小兔子形狀，飄向天空，可愛又夢幻。

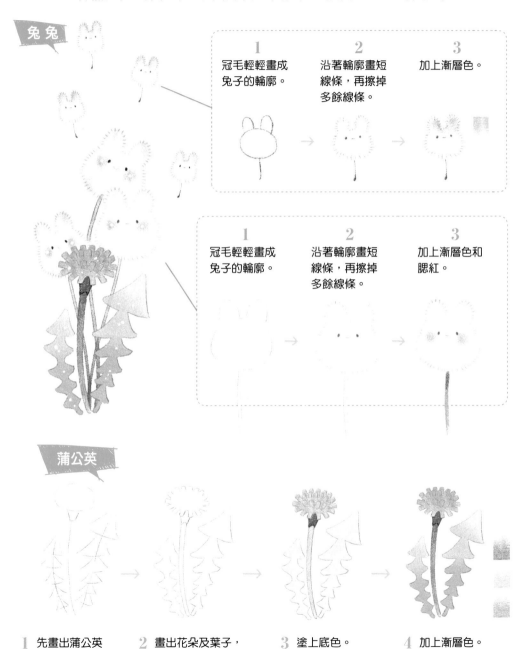

兔兔

1
冠毛輕輕畫成兔子的輪廓。

2
沿著輪廓畫短線條，再擦掉多餘線條。

3
加上漸層色。

1
冠毛輕輕畫成兔子的輪廓。

2
沿著輪廓畫短線條，再擦掉多餘線條。

3
加上漸層色和腮紅。

蒲公英

1 先畫出蒲公英基本結構。

2 畫出花朵及葉子，並擦掉多餘線條。

3 塗上底色。

4 加上漸層色。

貓 貓 風 鈴

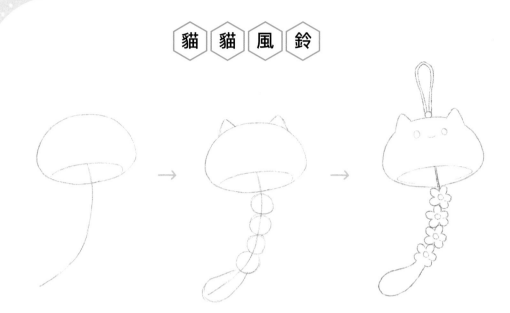

1　畫一個風鈴的基本
　　結構。

2　加上貓耳朵、圓球
　　和貓尾巴。

3　增加和強化各部位細
　　節；擦掉多餘線條。

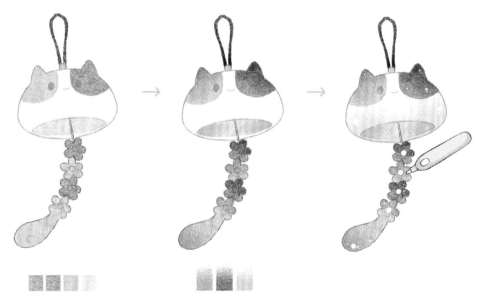

4　塗上底色。

5　加上漸層色。

6　用高光筆加亮點。

鈴 蘭 花 中 的 睡 綿 羊

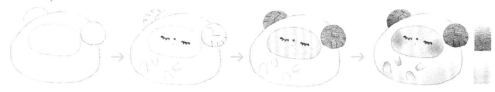

1 由多個圓形組成輪廓。

2 加上各部位細節。

3 塗上底色。

4 加上漸層色。

鈴蘭花 將鈴蘭花畫在綿羊後面,當作背景。

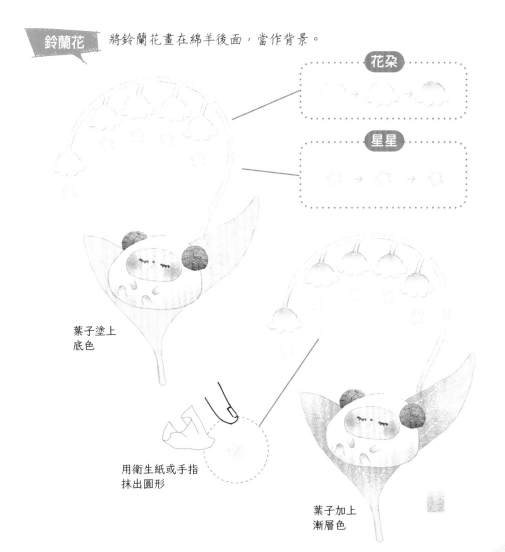

花朵

星星

葉子塗上底色

用衛生紙或手指抹出圓形

葉子加上漸層色

PART

4

食物小夥伴
嘉年華

動物造型丸子串

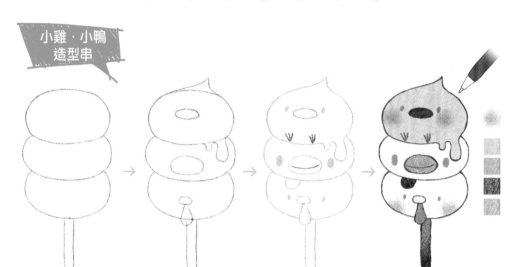

1 畫丸子串的基本
結構：三個扁圓
加木棍。

2 畫上小雞和小鴨
的特徵。

3 擦掉多餘線條；加
上各部位細節。

4 上色。上完色後用
中性筆描邊，整體
更顯眼。

小鳥造型串

貓熊造型串

黑眼圈

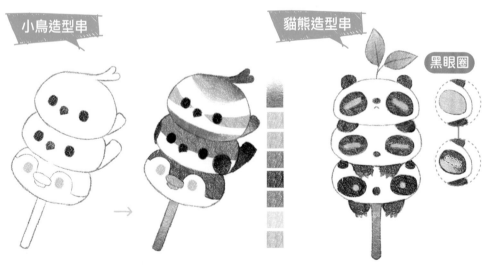

1 運用基本結構，畫
出小鳥的輪廓。

2 塗上顏色就完成了。

柯基漢堡與水母凍飲

柯基漢堡

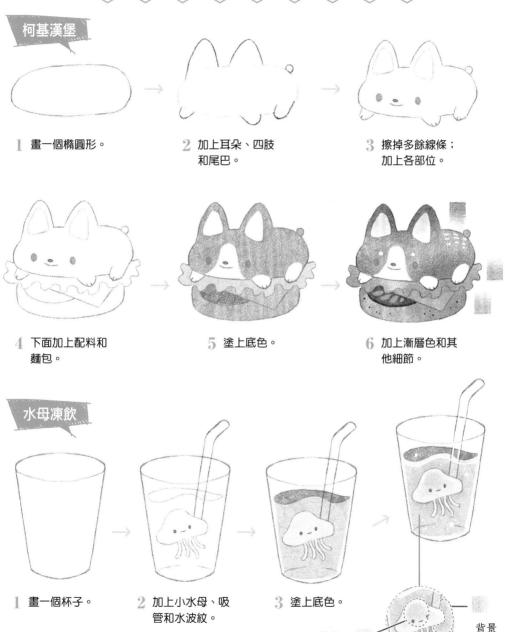

1 畫一個橢圓形。

2 加上耳朵、四肢和尾巴。

3 擦掉多餘線條；加上各部位。

4 下面加上配料和麵包。

5 塗上底色。

6 加上漸層色和其他細節。

水母凍飲

1 畫一個杯子。

2 加上小水母、吸管和水波紋。

3 塗上底色。

臉部漸層色

背景漸層色

4 加上漸層色和亮點。

鴨 鴨 泡 泡 啤 酒

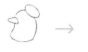

1 畫戴帽子
的鴨頭。

2 加上泳圈
和眼睛。

3 加上啤酒泡泡。

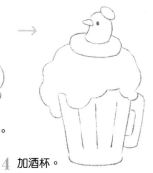

4 加酒杯。

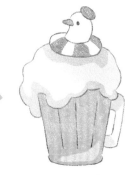

5 塗上底色和畫上陰
影線條。

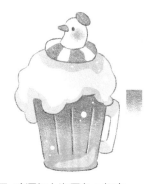

6 塗上陰影和啤酒的
顏色。

7 啤酒加上漸層色;加亮
點和鴨子臉上腮紅。

兔 兔 草 莓 冰 淇 淋

1 畫一個被紙托
包住的冰淇淋。

2 加上五官和其
他細節,再擦
掉多餘線條。

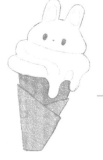

3 畫出完整的兔子冰
淇淋,再將餅乾和
紙托塗上底色。

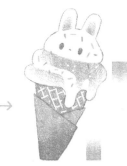

4 加上漸層色;加彩
色糖果粒、亮點和
餅乾紋路。

蝌蝌蛙蛙茶包

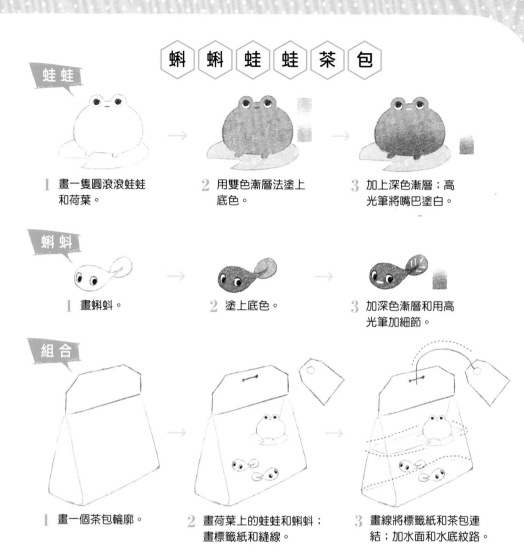

蛙蛙

1 畫一隻圓滾滾蛙蛙和荷葉。

2 用雙色漸層法塗上底色。

3 加上深色漸層；高光筆將嘴巴塗白。

蝌蚪

1 畫蝌蚪。

2 塗上底色。

3 加深色漸層和用高光筆加細節。

組合

1 畫一個茶包輪廓。

2 畫荷葉上的蛙蛙和蝌蚪；畫標籤紙和縫線。

3 畫線將標籤紙和茶包連結；加水面和水底紋路。

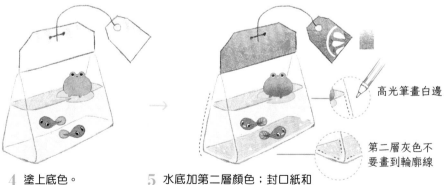

4 塗上底色。

5 水底加第二層顏色；封口紙和標籤塗漸層色；加白色圖案和亮點，茶包邊緣塗白。

高光筆畫白邊

第二層灰色不要畫到輪廓線

燒 烤 章 魚

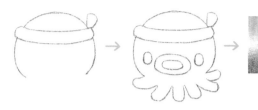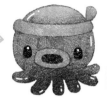

1 先畫頭部輪廓。

2 補上其他部位。

3 漸層法塗身體底色；
眼睛和嘴巴上色。

4 加深色漸層；
加白色亮點。

章 魚 小 丸 子

1 先畫一個斜長方形。

2 畫上底部及上方的
角落線，再擦掉中
間那一段線條。

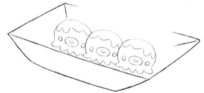

3 畫上第一排小丸子。

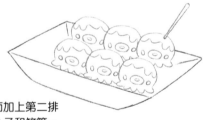

4 後面加上第二排
小丸子和竹籤。

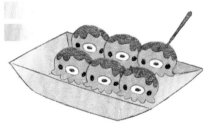

5 塗上底色（盒子用漸
層法塗兩層顏色）。

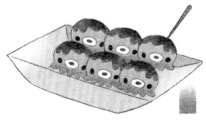

6 小丸子加上深色漸層。

白 熊 冰 棒

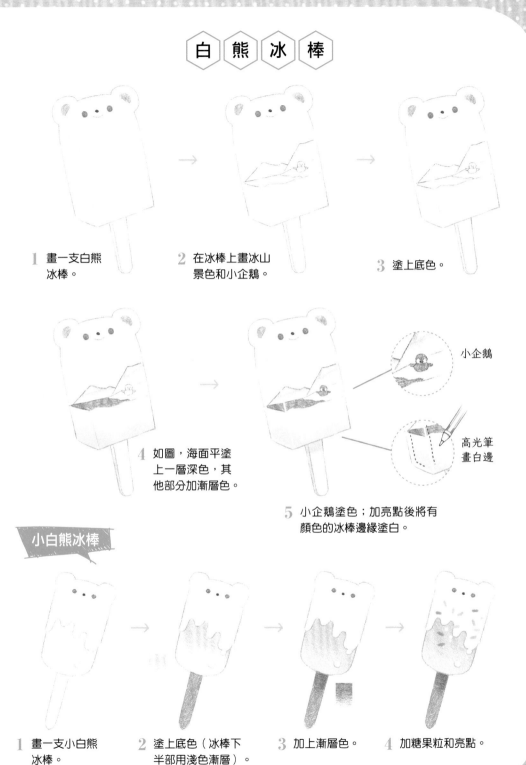

1 畫一支白熊冰棒。

2 在冰棒上畫冰山景色和小企鵝。

3 塗上底色。

4 如圖,海面平塗上一層深色,其他部分加漸層色。

5 小企鵝塗色;加亮點後將有顏色的冰棒邊緣塗白。

小企鵝

高光筆畫白邊

小白熊冰棒

1 畫一支小白熊冰棒。

2 塗上底色(冰棒下半部用淺色漸層)。

3 加上漸層色。

4 加糖果粒和亮點。

櫻 桃 鳥

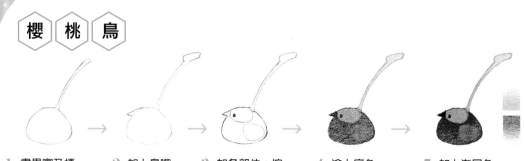

1 畫果實及梗。　　2 加上鳥嘴。　　3 加各部位；擦
掉多餘線條。　　　　　　　　　4 塗上底色。　　5 加上漸層色。

櫻 桃 鳥 與 鴨 布 丁

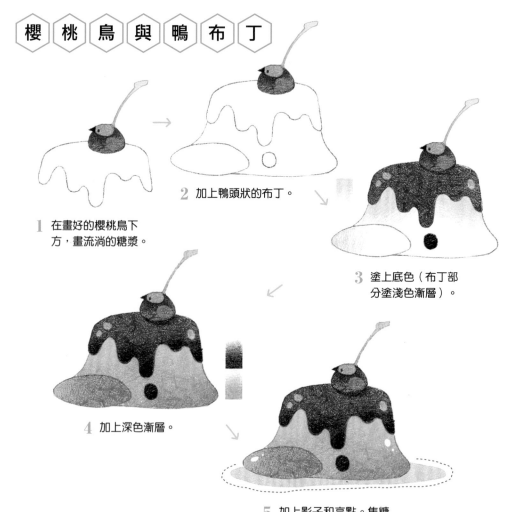

2 加上鴨頭狀的布丁。

1 在畫好的櫻桃鳥下
方，畫流淌的糖漿。

3 塗上底色（布丁部
分塗淺色漸層）。

4 加上深色漸層。

5 加上影子和亮點。焦糖
口味布丁完成囉！

白 熊 飯 糰

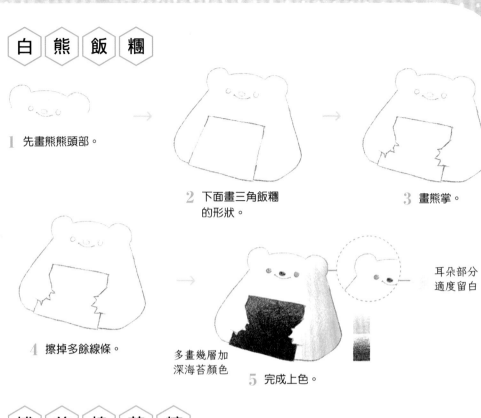

1 先畫熊熊頭部。

2 下面畫三角飯糰
的形狀。

3 畫熊掌。

4 擦掉多餘線條。

多畫幾層加
深海苔顏色

5 完成上色。

耳朵部分
適度留白

博 美 棉 花 糖

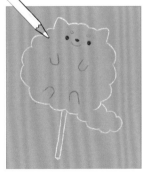

1 用白色色鉛筆在藍
色紙上,畫一個博
美形狀的棉花糖。

2 塗滿底色。

3 畫腮紅和小肉球;加藍
色漸層,增加立體感。

豆 莢 小 生 物

1 先畫出豆莢基本
輪廓。

2 畫出豆莢並擦掉
多餘線條。

豆莢裡有小鳥

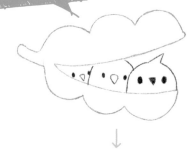

塗上底色

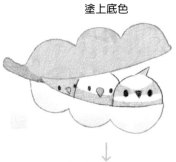

加上漸層色

輪廓外
加粗線條

豆莢裡有小兔

塗上底色

加上漸層色

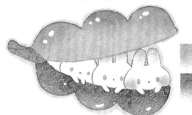

奶 油 綿 羊 蛋 糕

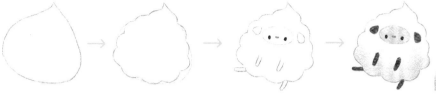

1 先畫一坨奶油基本輪廓。

2 畫出綿羊澎澎的毛。

3 擦掉多餘線條；加上其他部位。

4 完成上色。

組合蛋糕

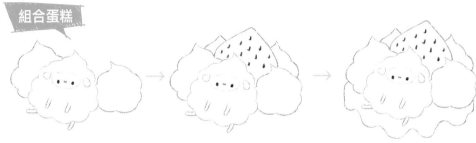

1 綿羊奶油後面加奶油。

2 加上草莓和奶油。

3 下方畫流淌的奶油。

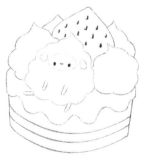

奶油顏色
不需要畫滿

4 畫蛋糕本體。

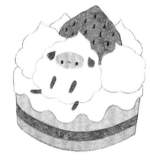

5 草莓、綿羊的耳朵和四肢及蛋糕，塗上底色；加上草莓果實。

6 用漸層法將奶油上色；草莓加一層漸層色；高光筆畫草莓果實和白色圓點。

企 鵝 蛋 糕

1 畫戴游泳圈的企鵝。

2 下面畫三角形蛋糕。

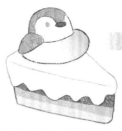

3 塗上底色（泳圈部分塗漸層色）。

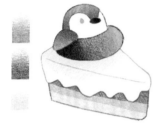

4 企鵝、泳圈和奶油加上深色漸層。

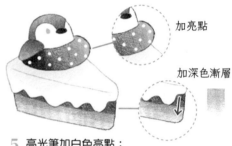

加亮點

加深色漸層

5 高光筆加白色亮點；蛋糕加深色漸層。

柴 犬 杯 子 蛋 糕

1 畫草莓放在一小坨奶油上。

2 下面加上狗狗的模樣（中間身體不要連起來）。

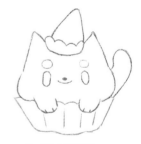

3 畫蛋糕紙杯。

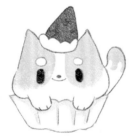

4 塗上底色。

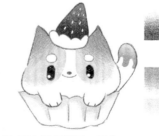

5 加上深色漸層；加白色亮點和草莓果實。

小 雞 糖 果

1 畫雞蛋形狀的小雞。

2 外面加糖果包裝紙。

3 加上包裝紙的皺褶紋路。

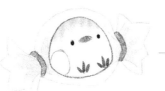

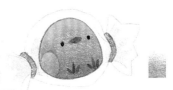

4 將小雞和包裝紙塗上底色。

5 小雞加上深色漸層。

蛙 蛙 棒 棒 糖

1 畫坐在荷葉上的圓滾
 滾蛙蛙,並塗上底色。

2 蛙蛙加淺色漸層。

3 蛙蛙和荷葉加深色漸層。

4 加上包裝紙和
 糖果棒。

5 將包裝紙和糖果
 棒上色;高光筆
 加上亮點。

PART

5

超愛！
朦朧感小物

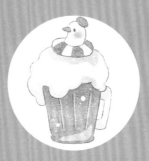

手作書籤

畫好的作品,只要發揮巧思,就可以製作成不同小物,書籤就是其中一款,製作起來也不難,現在就一起動手做吧!

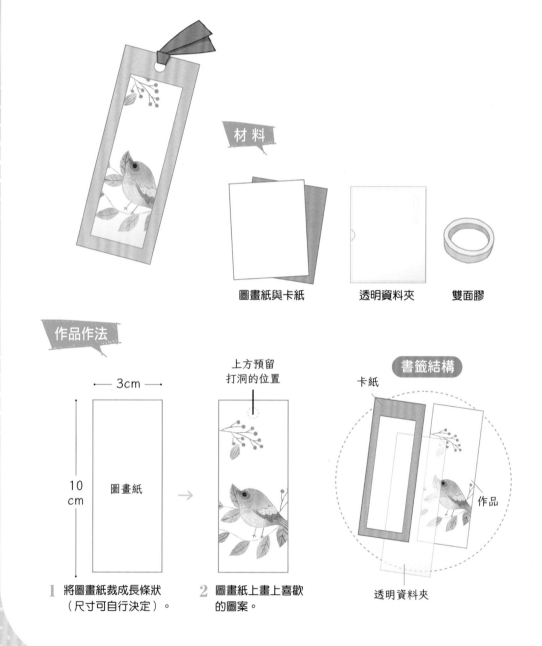

材料

圖畫紙與卡紙　　　　透明資料夾　　　　雙面膠

作品作法

1 將圖畫紙裁成長條狀（尺寸可自行決定）。

←— 3cm —→

10 cm

圖畫紙

2 圖畫紙上畫上喜歡的圖案。

上方預留打洞的位置

書籤結構

卡紙

透明資料夾

作品

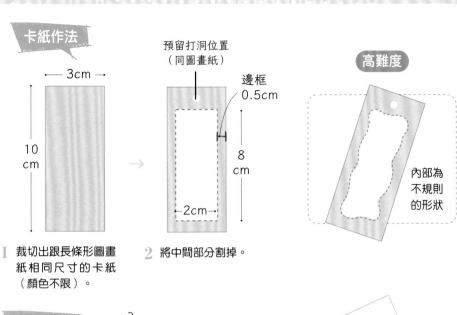

卡紙作法

— 3cm —

10 cm

1 裁切出跟長條形圖畫紙相同尺寸的卡紙（顏色不限）。

預留打洞位置
（同圖畫紙）

邊框
0.5cm

8 cm

←2cm→

2 將中間部分割掉。

高難度

內部為
不規則
的形狀

組合書籤

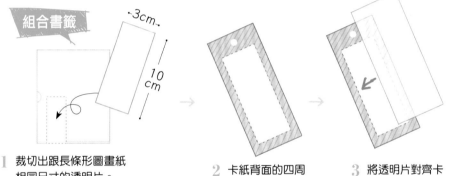

←3cm→

10 cm

1 裁切出跟長條形圖畫紙相同尺寸的透明片。

2 卡紙背面的四周貼上雙面膠。

3 將透明片對齊卡紙貼上去。

4 透明片四周貼上雙面膠。

5 將貼了透明片的卡紙，對齊作品貼上去，再打洞就完成了。

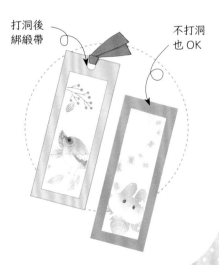

打洞後
綁緞帶

不打洞
也 OK

創意紙相框

結構跟書籤一樣，但紙相
框可以更換不同作品喔！

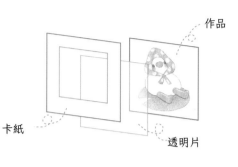

作品

卡紙

透明片

作法

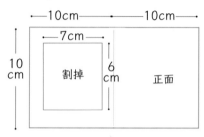

1 準備一張卡紙（尺寸隨意，但
 左右要一致），將左邊的內框
 割掉。

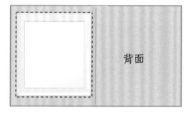

2 準備一張比卡紙內框大一點且四
 周貼上雙面膠的透明片，貼在卡
 紙背面。

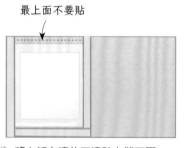

最上面不要貼

3 將卡紙左邊的三邊貼上雙面膠。

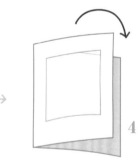

4 將卡紙往右
 對摺貼上。

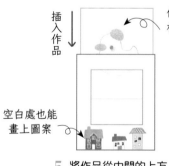

插入作品

作品尺寸比
相框小一點

空白處也能
畫上圖案

5 將作品從中間的上方
 插入就完成了。

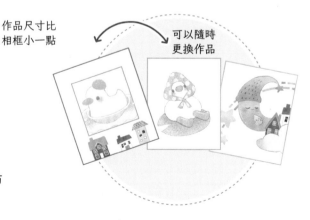

可以隨時
更換作品

牙籤插旗・迴紋針

想要做專屬的牙籤插旗和迴紋針嗎？請你跟我這樣做喔！

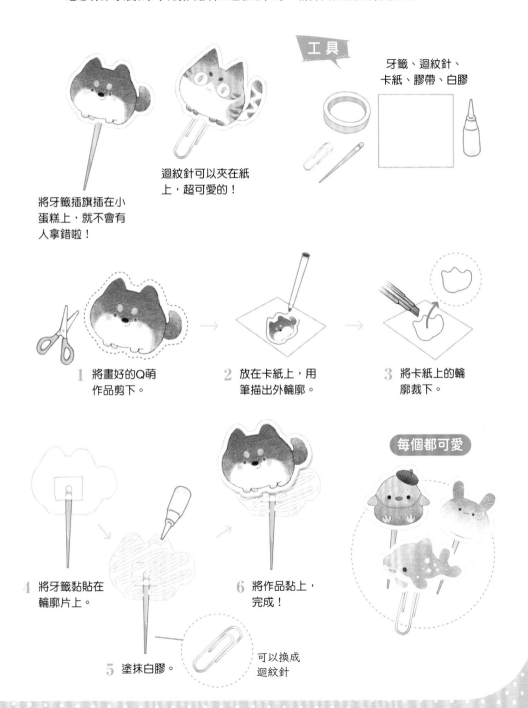

牙籤、迴紋針、
卡紙、膠帶、白膠

迴紋針可以夾在紙
上，超可愛的！

將牙籤插旗插在小
蛋糕上，就不會有
人拿錯啦！

1 將畫好的Q萌
作品剪下。

2 放在卡紙上，用
筆描出外輪廓。

3 將卡紙上的輪
廓裁下。

每個都可愛

4 將牙籤黏貼在
輪廓片上。

6 將作品黏上，
完成！

5 塗抹白膠。

可以換成
迴紋針

109

熱縮片小飾品

運用熱縮片製作小物,使用的道具比較複雜,而且所需費用略高,大家可以先參考看看作法,再決定是否要做喔!

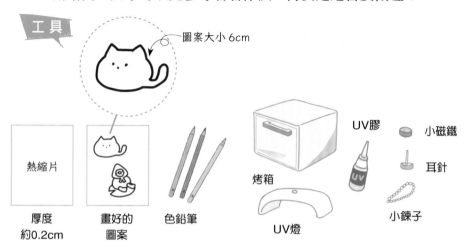

圖案大小6cm

熱縮片

厚度約0.2cm

畫好的圖案

色鉛筆

烤箱

UV燈

UV膠

小磁鐵

耳針

小鍊子

熱縮片遇高溫會縮小,因此圖案要畫得比較大。
例如:10cm會縮小到4cm。

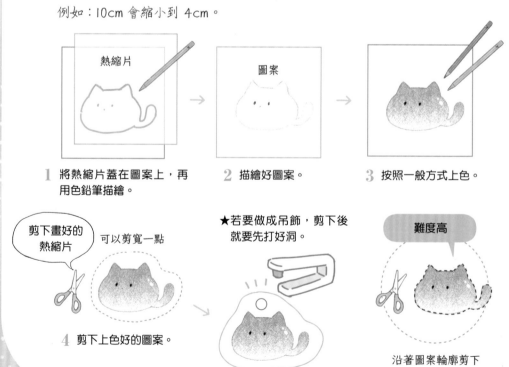

熱縮片

圖案

1 將熱縮片蓋在圖案上,再用色鉛筆描繪。

2 描繪好圖案。

3 按照一般方式上色。

剪下畫好的熱縮片

可以剪寬一點

4 剪下上色好的圖案。

★若要做成吊飾,剪下後就要先打好洞。

難度高

沿著圖案輪廓剪下

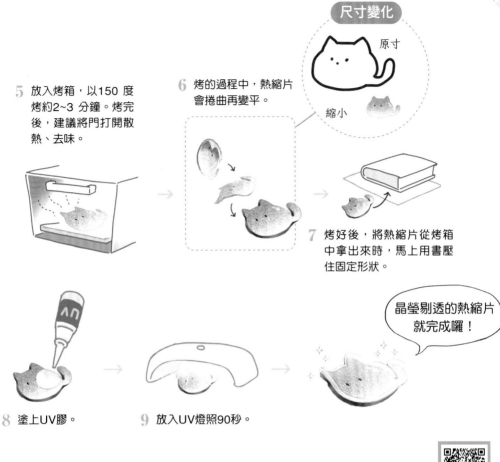

尺寸變化

原寸

縮小

5 放入烤箱，以150 度烤約2~3 分鐘。烤完後，建議將門打開散熱、去味。

6 烤的過程中，熱縮片會捲曲再變平。

7 烤好後，將熱縮片從烤箱中拿出來時，馬上用書壓住固定形狀。

8 塗上UV膠。

9 放入UV燈照90秒。

晶瑩剔透的熱縮片就完成囉！

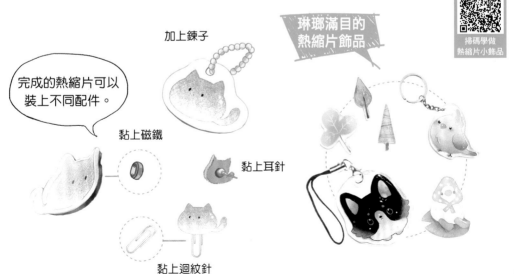

完成的熱縮片可以裝上不同配件。

加上鍊子

黏上磁鐵

黏上耳針

黏上迴紋針

琳瑯滿目的
熱縮片飾品

掃碼學做
熱縮片小飾品

國家圖書館出版品預行編目（CIP）資料

色鉛筆手繪Q萌小動物：從可愛造型入手學色鉛
筆百變技法／橘子／Orange著. – 初版. – 新北市
：漢欣文化事業有限公司, 2024.03
112面；23x17公分. – (多彩多藝；21)
ISBN 978-957-686-897-9(平裝)

1.CST: 鉛筆畫 2.CST: 動物畫 3.CST: 繪畫技法

948.2 112022808

多彩多藝 21

色鉛筆手繪Q萌小動物
從可愛造型入手學色鉛筆百變技法

作　　　　者／橘子／ORANGE
封 面 繪 圖／橘子／ORANGE
總 編　　輯／徐昱
封 面 設 計／陳麗娜
執 行 美 編／陳麗娜
執 行 編 輯／雨霓
出　版　者／漢欣文化事業有限公司
地　　　　址／新北市板橋區板新路206號3樓
電　　　　話／02-8953-9611
傳　　　　真／02-8952-4084
郵 撥 帳 號／05837599 漢欣文化事業有限公司
電 子 郵 件／hsbooks01@gmail.com
初 版 一 刷／2024年3月

本書如有缺頁、破損或裝訂錯誤，請寄回更換